(개정판)
웹툰 연출

개정판

WEBTOON DIRECTING

감정을 사로잡는 이론&실기

웹툰 연출

조득필 지음

웹툰 작가 지망생을 위한
이론과 실전의 모든 것

PRODUCTION
DIRECTOR

두드림미디어

머리말

　만화 예술은 다른 영역의 예술과 다르게 다양성이 요구되는 예술의 영역이다. 하지만 일반인들은 만화를 단순한 예술로 생각하는 경향이 많다. 그러나 현장에서 직접 작업을 하는 만화 예술인들은 그 누구보다도 또, 그 어떤 예술인보다도 끊임없는 노력과 집중력을 바탕으로 작업에 임하고 있다. 그것은 만화 예술이 요구하는 기본적인 예술 행위가 글과 그림이라는 핵심요소로 응용되어 표현되는 만큼 작가의 다양한 재능과 감각을 요하는 예술이기 때문이다. 여기에 더해져야 할 것이 이야기를 전달하는 연출력이라고 하겠다. 그렇다면 만화 예술에서 연출은 어디서부터 시작되는 것일까. 그것은 칸(Panel) 나누기에서부터 시작된다. 만화 예술의 특징적인 요소로는 칸의 크기와 모양을 다양하고 자유롭게 표현할 수 있다는 것을 꼽는다. 그리고 그 안에 그려지는 한 칸 한 칸의 구성으로 독자들의 감정을 자극하고 그것으로 인해 울고, 웃으며, 흥분하고, 분노하게 하는 것이 만화 예술의 힘인 것이다.

　저자가 이 책을 통해 전하고자 하는 것은 만화 칸을 구성할 때 가장 중요한 요소인 연출이다. 연출이란 모든 이야기를 이끌어나가는 원동

력이며, 시각적(Visual) 커뮤니케이션(Communication)의 첫 번째 수단이다. 그런데 아쉽게도 이 같은 내용을 중심으로 하는 기초적인 연출 자료가 많지 않아 만화를 그리고자 하는 초보자들이 큰 어려움을 겪을 것으로 생각된다.

그렇다고 연출만을 내용의 전부로 생각해서는 안 된다. 즉, 만화 예술의 전체적인 맥락을 알아야 연출의 의미도 확고하게 인식될 것이다. 그래서 작은 도움이라도 될 수 있을까 하는 마음으로 이 작업을 시작하게 되었다. 물론 저자도 부족한 게 많다. 하지만 40여 년의 작가활동 및 교수로 학생 지도를 병행하며 얻은 경험을 통해 이론과 실기를 이 연출 기초 작법에 담아보려고 노력했다. 하지만 기존의 《웹툰 연출》을 출간한 후, 곳곳에 아쉬움이 많이 보여 이번에 개정판을 내놓게 되었다.

그런데 이 같은 노력은 저자의 능력만으로는 부족함이 많아 만화계의 원로와 선후배, 그리고 동료들의 적극적인 협조를 받아 완성할 수 있었다. 이 지면을 통해 만화계의 원로 박기준, 이두호, 조관제 선생님, 김동화, 김수정, 이희재 선배, 그리고 오세호, 하승남, 장승태, 김종두, 강지수 동료작가, 이해광, 박명운, 전세훈, 원수연, 김기혜, 최대성, 황중환 후배작가 등 모든 분들에게 감사의 뜻을 진심으로 전한다. 이렇게 많은 한국의 대표 작가들의 전폭적인 도움과 협력에 의해 탄생된 이 책이 만화 예술에 대한 열정으로 시작하는 예비 만화가들의 성공을 위한 만화 연출의 지침서가 되기를 바랄 뿐이다. 이는 나만의 바람이라기보다는 이 책 집필에 협조해주신 모든 작가들의 일치된 생각일 것이다.

만화가 **조득필**

차례

Chapter

01

만화 예술의 역사

인류는 만화적 예술 행위로 소통

　최근 만화 예술 학자들은 문자가 없었던 태초의 인류는, 만화적 표현방식과 같은 예술 행위를 통해 의사소통을 했으며, 그것이 바로 만화의 기원이라고 주장한다. 그것은 상형문자의 시초가 되었으며, 그렇게 시작된 문자가 오늘날의 문자로 확립되었다고 확신한다. 그리고 약 5만 년 전의 것으로 추정되는 스페인의 알타미라 동굴벽화에 그려진 동물, 소와 같은 모습을 그린 내용도 만화적 표현이며, 또, 지금으로부터 3만여 년 전 사냥꾼들은 자신들의 생계 수단인 동물들을 동굴 벽에 그려놓고, 그 그림들을 통해 예배의식을 가졌다고 전해지고 있다. 동굴의 가장 어둡고 다다르기 힘든 구석진 곳에 그림들이 위치하고 있다는 사실이 이를 잘 설명해준다. 그들이 동물을 그린 것은 창의적인 행위가 아니라 삶을 모방하는 것이었다. 창에 찔린 동물을 표현한 것은 틀림없이 어떤 마법의 의식에 제물로 바치기 위한 것이었다. 기원전 16000

년 전의 알제리의 한 동굴(트롸프레르)에는 동물의 머리를 하고, 몸은 온통 털로 덮여 있는 사람을 그린 그림이 있다. 이 사람의 모습은 기원전 16000여 년경, 원시의 상상력이 신화를 창조해내는 원동력이었음을 보여준다.

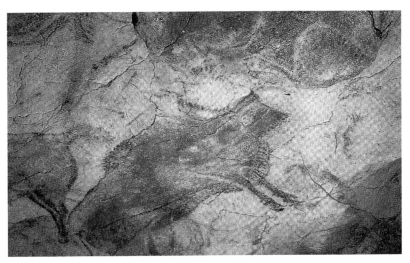

▲ 알타미라 동굴벽화

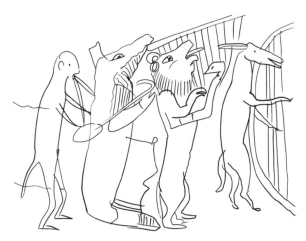

▲ 1500년경 파피루스에 새겨진 그림을 비슷하게 모방함.

이집트의 사자의 서(Book of the Dead)는 기원전 3000년경에 그려진 것으로 고대에 그려진 그림 중 만화적 표현방식에 가장 근접한 작품으로 평가되고 있다. 그리고 고대 이집트의 문인 '멘나'의 무덤에 그려진 벽화는 중첩된 띠(Bandau) 형태의 연속성을 가진 작품으로서 이것 역시 만화적 표현방식의 예술로 분류되며, 좀 더 가깝게는 고대 그리스의 화병과 항아리, 프레스코 벽화와 모자이크 바닥에 그려진 연속적인 그림들이 만화적 표현으로 볼 수 있다.

그리고 마야의 상형문자는 동물과 식물, 그리고 사물의 형상을 이용한 것이었다. 그들 역시 형상을 통해 메시지를 전달하기 위해서 똑같은 탐구를 하고 있었다. 마야인들은 파피루스와 비슷한 일종의 야생 무화과나무를 옷감으로 썼는데, 쓰고 남은 나뭇잎에 예언과 예지를 담은 내용의 그림을 그려놓았다.

그렇게 인류의 생활문화가 계속 발달되면서 당시 예술은 거의 믿음을 위한 봉사행위였다. 종교를 믿는 신자나 믿지 않는 대중들에게 종교의 의미와 내용을 전달하는 수단으로, 샤르트르(Chartres), 무아삭(Moissac), 부르주(Bourges), 수이악(Souillac) 성당의 기둥머리와 지붕 위쪽 벽인 팀판(12세기)에 종교적인 내용을 중심으로 단순화된 그림으로 그려놓았다. 그렇게 종교적 의미로 쓰이고 그려져 왔던 그림이 대중들과 활발하게 소통되기 시작하면서, 자체적으로 대중들의 사랑을 받기 위한 개혁과 변화의 노력이 필요했던 것이다.

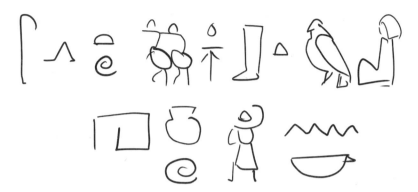

▲ 상형문자의 시초라고 할 수 있는 만화적 표현의 그림 문자

세계의 근대 만화

1731년 영국의 윌리엄 호가스(William Hogarth)에 이르러 만화적 예술이 절정에 달하고, 로돌페 퇴퍼(Rodolphe Toepffer), 벨기에의 프랑 마세리(Frans Masereel), 막스 에른스트(Max Ernst)의 작품이 "만화 예술"로 높이 평가받게 된다. 그 뒤 인물들이 대화상자(말풍선 : Speech Balloon) 안에 쓰인 내용을 통해 스스로 대사 표현이 가능한 그림으로 된 이야기 만화가 시작되면서 만화 예술은 발전에 발전을 거듭하게 된다. 그렇게 캐리커처(Caricature), 카툰(Cartoon), 코믹스트립(Comic Strip), 만화애니메이션(Animation) 등 장르도 다양하게 발전하게 된다.

만화 예술 연구가들은 대체로 오늘날 우리가 즐겨 보는 만화의 뿌리가 서유럽에 있다는 데 의견의 일치를 보이고 있다. 그 계보는 영국의 화가 윌리엄 호가스와 그의 뒤를 잇는 토마스 롤런드슨과 제임스 질라이, 스페인의 거장 프란시스코 드 고야와 프랑스 풍자화의 대가 오노레

도미에이다. 이들 중 호가스, 고야, 도미에는 만화가라기보다 화가로 더 잘 알려져 있다. 당시에는 만화가와 화가의 구별이 따로 있지 않았고, 회화적 예술과 만화 예술이 크게 다르다는 생각조차 하지 못해, 만화가라는 개념도 없었다.

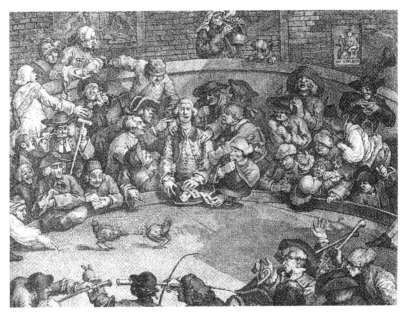

▲ 윌리엄 호가스 作, 〈투계장〉

여기 네 앞에서 그림을 보이고 있는 사람
그는 무엇보다도 섬세했던 예술가
그의 존재는 웃음의 의미를 가르쳐주었고
한 현인으로서 그는 또한 예언자였다.

참으로 한 풍자가로 익살꾼으로
그러면서도 그가 그리는 강력한 힘으로
약한 것과 선한 것 그리고 권력을
자신의 심장으로 미화시켰다.

　보들레르가 이렇게 예찬해 마지않았던 도미에는 진정한 의미에서 만
화의 시조라고 불릴 만하다. 왜냐하면 도미에는 정치성이 강한 만화로
인해 투옥을 당하는 시련까지 겪으면서 만화의 격을 높였기 때문이다.
　물론 고야와 호가스 역시 빼놓을 수 없다. 그러나 그들의 작품은 극
히 뛰어남에도 불구하고 도미에처럼 넓은 전파력을 갖지 못했다. 이유
는 두말할 필요 없이 도미에가 살던 시대와 달리 적절한 인쇄 수단과
발표할 지면을 갖지 못했던 데 있다.

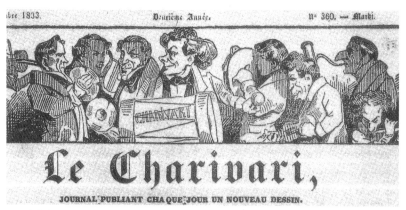

▲ 도미에, 〈르 샤리바리〉의 표지, 1833년 11월호

만화 역사의 초기 시대를 차지하는 것은 정치만화와 유머가 섞인 단편 만화들이었다. 그중 정치만화는 도미에를 위시한 그래픽 아티스트이자 풍자화가인 가르바니, 풍자적인 동물화를 그린 그랑빌 등에 의해 새로운 경지에 도달하게 되면서 만화 역사상 처음으로 정치권력의 탄압을 받게 된다.

1830년 샤를르 10세의 복고 반동 정치에 항거해 일어난 시민혁명의 결과 의회에 루이 필리프가 왕으로 추대되었다. 귀족이면서도 프랑스 대혁명 당시 혁명의 편에 서서 루이 16세의 사형에 찬동해 '평등 필리프'라는 별명을 얻은 오를레앙공 루이 필리프 조세프의 아들이며, 바로 그렇기 때문에 왕위에 추대었다. '시민왕'이라고도 불리던 필리프에 의해 자행된 탄압은 만화를 검열해서 자신을 풍자하는 것을 금지시킨 것이었다. 사건의 발단이 된 것은 필리프왕의 얼굴을 먹는 배에 비유해 그려 '배의 왕'이라고 풍자한 만화 때문이었다. 필리프왕은 만화로 인해 자신이 수많은 사람의 웃음거리가 되는 것이 싫었던 것이다.

▲ 윌리엄 호가스 作

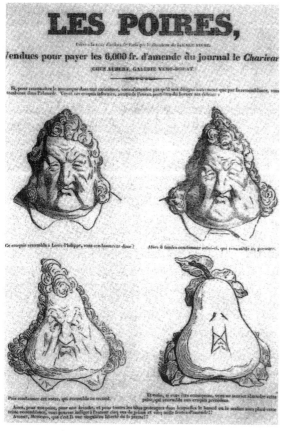

▲ 필리퐁, 〈르 샤리바리〉의 표지. 1834년 1월호, 필리프왕을 풍자한 작품

그러나 그런 이유로 만화를 검열할 수는 없었던 그가 내세운 명분은 이랬다.

"인간의 사고는 자유다. 따라서 글과 말로 표현된 사유 또한 자유다. 그러나 만화는 이와는 달리 지나치게 구체적이고, 가시적인 표현이며, 특정 인물에 대한 가학적이고 모욕적인 공격인 탓으로 금지되어야 한다"라고 말하며, 일종의 불경에 대한 금지법이자 황제 보안법이라고도

할 수 있는 엉터리 '9월 법률'을 만든다. 이는 만화에 대한 최초의 탄압이라는 기록과 함께 만화의 위력이 어떤 것인가를 보여준 상징적인 본보기였다. 이 법률 덕분에 많은 정치가는 그들의 얼굴이 찌그러지고, 과장된 채 신문이나 주간지에 등장하는 것은 피할 수 있었다. 그러나 1848년 공화파에 의한 2월 혁명이 일어나면서 루이 필리프가 쫓겨나고 공화정이 수립되자, 이 법률은 당연히 오명을 남긴 채 폐기된다.

 이런저런 과정 속에서 일간지나 주간지에 만화가 실리는 형태가 아닌 순수한 만화잡지는 영국에서 처음 발행했다. 1841년 7월 17일에 발간되기 시작한 〈펀치〉가 그것이다. 이 잡지는 그 뒤 간간이 발행되다가 1943년부터는 정기간행물이 되어 지금까지 발행되고 있다. 영국 이외에도 독일과 프랑스를 비롯한 여러 나라에서 정치색을 띤 만화잡지들이 발행되면서 현대 만화의 문이 열렸다.

▲ 조득필 作, 캐리커처

그중 특기할 만한 잡지는 독일에서 발행되었던 〈플리겐데 블레터〉였다. 1859년부터 발행되기 시작한 이 잡지에 빌헬름 부슈(Wilhelm Busch)라는 만화가가 최초의 이야기 연재 만화이자 그림 이야기 스타일의 〈쥐와 방해받은 휴식〉을 싣는다. 만화 연구자들은 이 만화를 현대 만화의 시초로 간주한다. 그 뒤 그의 그림과 만화는 미국의 퓰리처상을 제정한 신문 재벌 조셉 퓰리처(Joseph Pulitzer)에 의해 도입되면서 미국이 본격적인 만화 붐을 일으키는 시발점이 된다.

1880년대 미국에서는 뉴욕의 신문 재벌 랜돌프 허스트(Randolph Hearst)의 〈저널〉과 퓰리처의 〈월드〉가 경쟁관계에 있었다. 두 신문은

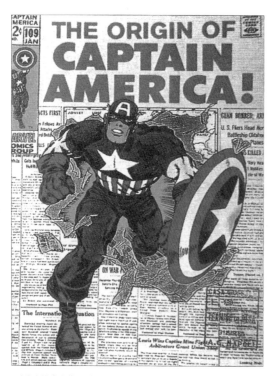

▲ 〈캡틴 아메리카〉 표지

일요판 신문을 발행하면서 치열하게 독자 쟁탈전에 돌입했고, 거대 신문사는 독자의 관심을 끌어내기 위해 만화를 이용하기 시작했다.

만화의 발전과 직접 관계없는 일이기는 하지만 랜돌프 허스트가 나중에 퓰리처에게서 아웃콜트(Outcault, R.)를 스카우트해오면서 법정 투쟁까지 벌이게 된다. 그리고 또 한 가지 특기할 만한 사실은 '노란 꼬마'가 바로 선정적인 신문을 의미하는 '황색 저널리즘'의 어원과 관계가 있으며, 아웃콜트는 자신이 창조한 만화 주인공의 의상과 팬시 산업으로 돈을 번 최초의 인물이라는 점이다.

그 뒤 만화는 일요판 연재물에서 일간 신문 연재물로 바뀌고, 발전에 발전을 거듭해오면서 수많은 종류의 만화 장르를 만들어냈다. 그러나 한 가지 바뀌지 않는 것은, 만화의 표현은 과장과 생략이라는 시각이미지라는 점이다. 그리고 만화의 위력이 갈수록 확대되어간다는 점이다. 벌써 판매 부수로는 순수 문학작품을 능가하며, 그 영향력은 영상미디어에 버금간다고 할 수 있다.

▲ 만화 잡지 표지

한국 최초의 만화

한국 근대 만화의 역사는 대략 100년 정도로 알려져 있으나, 이미 1745년 조선시대부터 풍자만화가 그려져 즐겨 보았던 예가 있다. 근래에 발견된 조귀삼의 《의열도》에서 볼 수 있는 〈의구도〉 등의 작품은 이야기 만화의 기본이라 할 수 있는 네 칸 만화로 볼 수 있으며, 이는 서양의 근대 만화보다 앞선 것이었다.

〈의구도〉의 내용을 살펴보면, 여행 중인 선비가 산불이 난 상황도 모르고 만취한 상태로 잠들자, 주인 곁을 지키던 개가 온몸에 물을 적셔 주인을 살리고 대신 불에 타 죽는 충견의 이야기다. 그리고 조선시대 후기 김홍도의 〈벼 타작〉 등은 그 시대 양반계급의 오만함과 가진 것 없는 서민을 착취하는 내용을 대담하게 풍자한 한 칸 만화의 원조라고 할 수 있는 작품이다.

▲ 한국 만화의 시초라고 할 수 있는 조귀삼 作 〈의구도〉

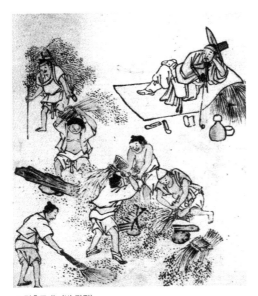

▲ 김홍도 作 〈벼 타작〉

그러나 근대 만화 형식을 갖춘 작품은 1909년 구한말 〈대한민보〉 창간호에 실린 이도영의 한 칸 만화, 즉 시사만평이 최초였다고 전해지고 있다. 그리고 대중 만화로 구분되는 단행본의 효시는 1946년 김용환의 〈토끼와 거북이〉라는 작품으로 확인되고 있다. 그 후, 김의환의 〈플란다스의 개〉, 〈백가면〉, 임동은의 〈콩쥐 팥쥐〉, 최상권의 〈삼남매〉, 정현웅의 〈악성 베토벤〉 등과 같은 작품이 이어져 나오면서 한국의 대중 만화의 서막이 열렸다. 그리고 1950년대 6·25 전쟁을 겪는 와중에도 김성환의 〈도토리 용사〉, 김종래의 〈붉은 땅〉, 박광현의 〈숙향전〉, 고상영의 〈사선을 넘어서 〉 등이 연이어 등장했다. 이 작품들은 청소년들에게 꿈과 희망을 주었고, 이로써 대중 만화 시대가 본격적으로 시작되었다. 그 시대의 작품들은 각자 나름대로 독특한 필력의 개성적 특성을 모두

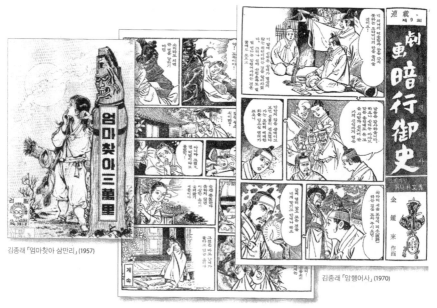

김종래 「엄마찾아 삼만리」 (1957)

김종래 「암행어사」 (1970)

▲ 고 김종래 作 〈엄마 찾아 삼만리〉, 〈암행어사〉

가지고 있었으며, 캐릭터 구성에서부터 선 묘사에 이르기까지 작가의 특색이 잘 표현되었던 작품들이다.

이렇듯 한국 만화의 출발은 서구 만화 역사에 뒤지지 않았다. 그러나 그 발전은 더디기만 했다. 군사정권이 들어서면서 만화에 대한 왜곡된 홍보와 사전심의 제도로 창작의 자유를 억압한 게 그 원인이었다. 특히 1950~1980년대의 의성어, 의태어는 물론, 캐릭터 이름, 심지어 작가 필명에 이르기까지 만화 사전심의위원회의 정정 요구는 거침없는 횡포였다. 이러다 보니 제대로 된 작품이 자유롭게 창작이 될 수가 없었다. 그뿐만이 아니었다. 작품의 내용과 이미지 표현을 심의 규정에 맞춰 표현한 원고에 색연필로 찍찍 선을 그어대고, 그림에 가위질을 요구하는 것은 작가의 창작 의욕을 꺾는 무지의 행위였으며, 작가로서의 자괴감을 느끼게 할 만큼 어처구니없는 일의 연속이었다. 이런 어려움 속에서

1980년대 초, 프로야구 창단과 맞물려 이현세의 작품 〈외인구단〉이 독자들의 열렬한 사랑을 받으면서 만화는 드디어 빛을 보게 되었다. 이즈음, 다양한 만화잡지가 창간되면서 만화의 전성시대를 여는 듯했다. 하지만 컴퓨터가 급속히 확산되면서 컴퓨터를 통한 다양한 볼거리와 즐길 거리가 생기면서 만화의 열기는 점차 식어갔다.

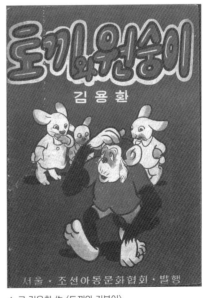

▲ 고 김용환 作 〈토끼와 거북이〉

만화는 예술인가 오락인가

만화가 공식적으로 예술 대접을 받기 시작한 시기는 1944년이라고 한다. 그러니까 겨우 80년이 채 안 되는 셈이다. 1944년, 만화가 밀턴 캐니프(Milton Caniff)가 그린 〈해적 테리〉가 뉴욕의 메트로폴리탄 미술관에 소장됨으로써 비로소 제값의 대접을 받기 시작한 것이다. 그 후 1965년에는 프랑스에서 최초의 만화 전시회가 열렸으며, 1967년에는 드디어 루브르 미술관에 입성했다. '만화책과 설명적인 그림'이라는 전시회가 루브르 미술관의 다빈치관 바로 옆에서 열려 〈모나리자〉의 손님을 가로채 갔던 것이다. 이후 만화에 대한 파리 시민들의 인식 변화가 시작되는 계기가 되었다.

미국에서는 1969년에 만화가 법적으로 예술이라고 공인받은 사건이 일어났다. 정확히 말하자면 법이 아니라 재판에 의해 인정받았다고 해야겠다. 사실 그 재판이라는 것이 만화가들이 만화를 예술로 인정해

달라고 소송했던 것은 아니고, 세금 때문이었다.

　사연인즉, 만화가 모트 워커(Mort Walker)의 작품 〈비틀 베일리〉의 만화 원고 1,055점을 시러큐스 대학 연구소 소장품으로 구입하면서 세금을 면제 받기 위해 단순한 '원고'로 신고했다. 그리고 그것을 확인받기 위해서 원고를 법원에 제출해 감정을 받았던 것이다. 배심원들 중 11명은 별 가치 없는 원고라고 했음에도 불구하고 다수결로 만화를 예술로 봐야 한다고 선고했다. 결국 모트 워커의 만화에 대해 원고가 아닌 예술품으로서 28,000달러의 세금을 물게 됐다.

▲ 저자가 그린 모트 워커와 그의 작품 캐릭터

　'만화가 예술인가 아닌가'라는 논쟁은 할 필요조차 없는 낡은 화두다. 우리나라의 경우에는 지난 시대의 인식과는 많이 달라졌다. 많은 사람들이 예술의 한 장르로 인식하고 있으며, 현대인들이 그야말로 생

활 속에서 즐겨보는 '생즐툰' 예술이 되었다. 이것은 우리만의 이야기
는 아니다. 이미 앞에서 이야기했듯이 프랑스와 미국 등에서는 어엿한
예술로 자리 잡은 지 오래되었다.

문학평론가 김현은 1975년에 쓴 〈만화도 예술인가〉라는 글에서 프
랑스 유학 시절에 자신이 만화를 유치하게 봤던 것이야말로 유치한 생
각이 아닌가라고 느꼈다고 쓴 적이 있다. 그 글에서 김현은 만화가 분명
히 하나의 예술이며, 만화에 대한 연구도 기호학적 관점에서부터 정치
적인 영향력에 이르기까지 폭넓게 이루어지고 있다고 지적한 바 있다.

물론 만화가 예술이라고 한다고 해서 모든 만화가 예술은 아닐 것이
다. 만화가 모두 고상하고 도덕적이며 수준 높은 것일 필요는 없겠지
만, 많은 사람이 공감할 수 있는 품격이나 질을 갖추어야 한다는 것만
은 분명하다. 그것은 그림이나 음악의 장르 모두가 예술일 수 없는 것
과 마찬가지의 경우라고 하겠다.

▲ 조관제 作

만화 예술의 이론적 해석

만화 예술은 칸틀을 이용해서 이야기를 전달하는 이미지 표현 예술이다. 그래서 칸 내의 이미지 기능을 중심으로 몇 가지 유형을 먼저 살펴보고자 한다. 이미지는 도상 기호(Icon Sign), 환유(Metonym), 은유(Metaphor)와 상징 이미지(Symbol)로 크게 구분된다. 이 몇 가지 유형은 그 성격상 도상(Icon)이라는 단어로 모두 포괄할 수 있다고 본다. 여기서 기호학에서 사용되는 도상과 상징기호 등을 거론하는 것은 만화 예술의 가치와 역할에서 다음과 같은 내용이기 때문이다.

첫째, 만화는 커뮤니케이션(Communication)을 위한 전달 매체인 동시에 도상으로 간결하고 간편한 기호적 표현의 장점이 있다.

둘째, 만화는 기호학적으로 볼 때 은유라는 점이다. 회화 같으면 복잡하게 그려도 그 의미를 충분히 전달하지 못하는데, 만화는 간단한 도

상으로 대중에게 쉽게 메시지를 전할 수 있기 때문이다.

▲ 이해광 作

01

만화의 특성

'제9의 예술', '글과 이미지의 지속적인 결합', '선으로 표현되는 문학' 등으로 일컬어지는 만화는 그림과 글이 결합된 특이한 양식을 가지고 표현되고 있다. 그리고 줄거리가 들어 있는 코믹스(Comics)이건, 한 컷으로 끝나는 카툰(Cartoon)이건 간에 내용을 표현하고 전달하는 데 뛰어난 예술이다.

특히 만화 캐릭터의 강점은 전 세대를 아우르는 강력한 유대의 힘을 가지고 있다는 것이다. 아빠와 엄마 세대가 어린 시절에 보았던 만화나 애니메이션을 그의 2세대가 이어 보는 상황은 아주 자연스러운 현상이다. 그래서 전 세대가 어린 시절 추억을 함께 공감하고 공유할 수 있는 예술을 선택하라면 만화 예술이 아닐까 생각한다.

▲ 캐릭터로 제작된 다양한 상품들

만화에 사용되는 그림은 아무리 사실적으로 그렸다고 하더라도 결국은 생략과 변형을 통해 표현된다. 그것이 만화 예술이 갖는 그림의 특성적 묘사법이기도 하다. 만화 그림은 등장인물이나 사물의 핵심적인 특성을 에스프리(Esprit)를 통해 정리, 표현되는 것이 당연한 과정이다. 특별한 만화는 작가의 개성 넘치고 자유분방한 표현과 상상을 뛰어넘는 사고가 독자의 공감을 높이고, 사랑받는 작품으로 완성될 확률이 높다. 만화는 다른 작가의 그림체를 비슷하게 흉내 내어 그리는 것은 별로 어렵지 않다. 하지만 노력하는 작가가 아니면 그린이의 숨결이 깊이 배어 있는 독특한 그림을 그려내기란 그리 쉽지가 않다. 그래서 수많은 만화가 지망생이 머리를 싸매고 고민하는 것 가운데 하나가 바로 자신만의 개성과 정신적 자유분방함이 오롯이 표현된 작품을 탄생시키는 일이다.

만화 예술에는 다른 그림에는 사용되지 않는 상징적인 기호를 많이 활용한다. 빠른 속도로 움직이는 것을 나타낼 때 쓰이는 긴장되고 팽팽한 직선, 속도나 움직임이 작을 때 쓰이는 곡선, 놀라거나 공포에 질렸을 때의 곤두선 머리카락이나 땀, 눈물 등의 표현 역시 유형화된 상징적 기호다.

만화를 기호학적으로 분석한 어느 학자는 만화가 대상이 가진 형태를 자유롭게 변형시키고 고정되어 있는 사물의 의미를 은유, 제유법으로 변화시키며, 상식과 고정관념의 일반적인 법칙을 깨뜨려야 만화다워진다고 말한다. 쉽게 말하면 만화란 그림이 자유로워야 하고, 고정관념을 깨뜨리는 기발함이 있어야 한다는 말이겠다.

만화의 내용은 다양하다. 정치, 문화 등의 시사적인 것에서부터 모험과 꿈을 실현시키는 환상적인 내용에 이르기까지 그 끝이 보이지 않는다. 미국의 어느 연구 보고에 의하면 쾌락, 권력, 사랑, 정의, 자기 표현, 자기 보존, 위신, 부, 권태로부터의 도피와 복수 등이 대부분의 연재 만화 주인공들이 추구하는 목표라고 분석하고 있다. 그리고 그것을 실현하기 위해서 주인공들이 사용하는 수단은 일하고, 속임수를 쓰고, 외모를 이용하거나 폭력을 사용하며, 아니

▲ 조득필 作, 꾀돌이

면 권력이나 운에 기댄다는 것이다. 이러한 점은 어느 만화에서라도 쉽게 확인되며, 또 실제 세계에서도 똑같이 벌어지는 일이다.

만화 속의 세계는 현실 세계에 비해 매우 단순하다. 정도의 차이는 있지만 어떤 만화나 마찬가지다. 아무리 그림을 사실적으로, 그리고 이야기를 전개해나가도 실제의 세계만큼 복잡할 수는 없다. 그러나 그 단순성이야말로 만화의 강점이며, 매력이다. 복잡한 세상의 많은 문제가 칼로 자르듯 시원하게 해결되지 않지만, 만화 속에서 만큼은 모든 일이 명쾌하게 해결되고 밝혀지고 해결되지 않는가. 그 매혹적인 단순성의 마력 때문에 만화가 많은 사람들의 시선을 붙잡는 것은 아닐까?

▲ 조득필 作, 간단하게 약화된 만화의 매력

웹툰 이해

웹툰은 대부분의 작품이 대중을 상대로 표현되는 만화이므로 대중 만화라고 지칭하는 것이 더 친근감 있는 표현이라고 하겠다. 우선 대중 만화의 기본적인 요소를 살펴본다면, 픽션(Fiction)이든 논픽션(Nonfiction)이든 대중의 높은 관심과 호응을 받을 목적으로 제작된 만화다. 그렇다면 대중 만화가 갖춰야 할 요소는 무엇일까?

첫째, 이야기가 흥미롭고 재미있어야 한다.
둘째, 이야기를 표현한 이미지가 대중으로부터 호감을 얻어야 한다.
셋째, 이미지의 기능이 독자의 감정을 사로잡아야 한다.

나~괜히
건들지 마~

▲ 조득필 作, 꾀돌이

앞서 말한 첫 번째와 두 번째의 내용은 일반적으로 누구나 공감할 수 있는 내용이다. 하지만 세 번째 '이미지 기능이 독자의 감정을 사로잡아야 한다'는 것이 무엇을 의미하며 어떻게 보고 판단해야 하는지, 일반적으로 알려져 있지 않다. 물론 만화를 흥미와 취미의 대상으로 보는 일반 독자들이 알아야 하는 내용은 아니다. 그러나 작가를 지망하는 예비 작가들이라면 꼭 알아야 할 내용이 바로 세 번째 내용이다. '이미지 기능'은 만화에 있어 매우 중요한 기능을 담당하고 있다. 때문에 독자들의 흥미를 높이기 위해서는 이 부분에 대한 내용을 깊이 있게 알아야 한다. 그 이유는 독자의 시선을 사로잡아 작가가 의도하는 대로 작품의 이야기 속으로 유도해야 하기 때문이다. 우리 인간은 한 가지에 관심을 갖고 몰입할 수 있는 시간이 30초 이내라고 한다. 즉, 이 만화가 재미가 있을지 없을지를 판단하는 데는 30초 이상 걸리지 않는다는 것이다. 그렇다면 30초 이상 만화를 지속해서 볼 수 있도록 유도하는 방법은 무엇일까? 바로 '이미지 기능'에 있다.

현대에 이르러 만화와 회화를 서로 다른 장르로 구분 짓는 경향을 보이기도 하지만 어쩌면 이 같은 내용도 '닭이 먼저냐, 알이 먼저냐'와 같은 논리로 끝없는 논쟁거리만 될 것이다. 하지만 과거 인류가 고도로 추상화된 문자를 소유하기 이전에 사물을 만화 예술의 약호를 통해

기록하고, 또한 그것을 공통 언어로 습득해 의사소통을 했던 것도 시각적 특성 때문인 것이다. 윌 아이스너(Will Eisner)는 "만화는 원근성, 대칭, 필법 등과 같은 미술의 수단과 문법, 플롯, 단어배열, 문장구성 등과 같은 문학의 수단이 서로 조화를 이루는 것이며, 만화를 읽는다는 것은 미적인 지각 행위임과 동시에 지적인 추구 행위다"라고 말했다.

이렇듯 대중 만화는 독자들의 관심을 집중시키는 데 다양한 요소들이 복합적으로 작용하고 있으며, 만화는 이야기가 연속된 그림형식으로 그 표현의 결정체인 '이미지 기능'을 위해 구성요소들이 많이 동원되어 표현되고 있다는 것을 쉽게 알 수 있다.

▲ 약호를 사용한 고도로 추상화된 그림

웹툰, 어떻게 시작되었나

출판 만화의 침체기에 컴퓨터 보급이 급속도로 빨라지고 인터넷 연결이 대중화되면서 출판 만화계의 한정된 그룹에 편승하지 못한 아마추어 만화가 지망생들이 그 서막의 주역들이었다. 그들은 그림 실력보다는 톡톡 튀는 아이디어로 웹 공간에 자신의 만화를 재미로 업로드해 웹상에 올렸고, 그림을 본 이들의 댓글이 달리고 이것을 사람들이 퍼나르면서 웹상에서 소통하는 문화가 본격적으로 시작되었다. 이때가 2000년 초인데, 웹툰(Webtoon) 작가 1세대로 불리는 강풀, 주호민, 김규삼 등의 작가가 초창기 웹툰을 대중화시킨 주역들이다. 특히 강풀 작가는 스크롤로 내리는 방향의 웹툰 연출 방법을 도입해 정립시키기도 했다.

▲ 조득필 作

이렇게 웹 매체를 통해 한국 만화의 활로를 찾았고, 지금은 스마트폰으로 웹툰을 보는 시대를 맞이해 웹툰이 문화산업 콘텐츠의 핵심 분야로 떠오르고 있다. 그렇다면 현대 사회에서 만화 예술이 문화산업에 미치는 영향이 대단히 커진 이유는 무엇일까?

그것은 만화만이 갖는 특성에 의한 결과다. 만화는 표현과 구성에 있어, 극도의 과장법(Hyperbole)과 생략법(Ellipsis), 그리고 변형법(Variation)을 통해 자유로운 표현으로 많은 독자들에게 아주 쉽고 빠르게 이야기를 전달하는 '그림 서술' 예술이기 때문이다. 이 같은 내용에 가장 부합한 만화가 바로 김수정 작가의 〈아기공룡 둘리〉라고 하겠다. 즉, 만화 예술의 표현적 특성을 잘 살려 캐릭터를 탄생시킨 베스트 사례다. 이 같은 만화 예술의 특성과 맞물려 디지털 시대에 웹에 접속해 쉽게 볼 수 있는 시대적 환경 변화에서 온 결과다.

▲ 김수정 作, 〈아기공룡 둘리〉

▲ 원수연 作

이제 웹툰은 이미지만으로 표현되는 상태를 뛰어넘어 순간의 다양한 애니메이션 효과와 음향 효과까지 동시에 즐길 수 있는 첨단 디지털 작업으로 한층 더 흥미를 더해가고 있다. 이 시대의 만화는 'One Source Multi Use'라고 부르는데, 하나의 원천 소스로 다양한 콘텐츠로 활용한다는 뜻이다. 이 같은 내용을 증명하듯 윤태호 작가의 〈이끼〉, 〈미생〉 등이 영화와 드라마로 제작되어 높은 시청률로 큰 반향을 일으켰고, 몇 해 전에는 주호민 작가의 웹툰 〈신과 함께〉가 영화로 제작되어 1,300만 명이 넘는 관객을 동원하는 기록을 남기기도 했다.

뿐만 아니라 강풀 작가의 〈순정만화〉, 〈26년〉 등이 영화화되었고, 원수연 작가의 〈풀하우스〉가 드라마로 제작되어 안방의 화제가 되었다. 최근에는 〈이태원 클라쓰〉, 〈유미의 세포들〉, 〈승리호〉 등이 드라마와 영화로 제작되어 방영 또는 상영되었다.

이렇듯 수많은 웹툰이 영화와 드라마, 그리고 게임에 이르기까지 폭넓게 활용되고 있다. 또한 만화 캐릭터를 이용한 다양한 상품 마케팅 전략은 수십 년 전부터 이용되어, 고급 브랜드화 수단으로 쓰이고 있다. 아울러 디지털 시대에 문자가 아닌 이모티콘으로 나의 기분이나 감정 상태를 전달하는, 읽는 시대가 아닌 보는 시대를 우리는 살고 있다. 세계적으로 봐서 한국에서 가장 빠르게 발전하고 있는 웹툰 만화 시장은 전 세계를 향하고 있다. 과거 일본이 주도했던 세계의 만화 시장을 이제 우리 한국이 웹툰으로 주도하는 시대가 열리고 있다.

▲ 강지수 作

Chapter

02

선의 역할과 기능

선의 의미적 해석

일본에서 '만화'를 '망가'라고 부르고 있는 것은 발음상의 차이일 뿐이다. '만화'의 한자인 '漫畵'를 그대로 표기하고 있는 것을 보더라도 일본에서의 '망가'라는 단어와 우리나라의 '만화'라는 단어는 그 의미가 같다. 만화(漫畵)는 '멋대로 그린 그림'이라고 해석될 수 있으나 이는 글자의 의미를 그대로 옮긴 것일 뿐, '멋대로'는 '제멋대로'가 아닌 '자유로운'으로 해석해야 올바른 의미가 된다. 다시 말하면, 만화는 '자유로운 그림'의 형식이라는 의미로 볼 수 있는데, 이것은 형식의 자유를 말하는 것이며, 표현의 자유, 사고의 자유를 말하는 것이다.

프랑스의 만화이론가 프랑시스 라카생(Francis Lacassin)은 "만화의 표현 방법은 영화보다도 더 충격적이며 텔레비전보다도 더 친근하고 일상적이다. 언제든 재생산이 가능하고 그렇기에 소비자의 접근이 용이하다. 매우 이상적인 매체로서 이미 3, 4세기 전부터 널리 보급되어왔

다"라고 말했다 또, 스위스 출신 만화가 루돌프 퇴페르(Rodolphe Töpffer)는 "단순한 자연미 속에 인간의 커다란 상상력을 결합한 예술"이라고 표현했다. 이와 같은 표현들은 만화 예술의 기본단위로 일컫는 단순한 선으로 표현된 예술의 시각적 커뮤니케이션에 대한 장점을 극찬한 내용이다. 만화는 선과 글을 이용해 이야기를 구성하는 서사 양식이고, 풍자와 해학을 통해 이야기를 전달하는 형식이며, 모든 사물을 형이상학적으로 과장 축소 변형해 그 의미를 전달하는 '종합 대중예술'인 것이다.

▲ 조득필 作

선은 단순함의 미학

만화는 자유로운 예술이지만 만화를 구성하는 기본 단위인 그림은 '선'을 벗어나서는 만화 예술을 표현할 수 없다. 박재동 화백은 "나는 로이 리히텐슈타인(Roy Lichtenstein)의 〈WHAAM!〉이라는 그림을 보고 놀랐다. 회화에서 전통적으로 사용되는 명암이나 농담, 붓터치 등을 쓰지 않고 극도로 단순화시킨 기법 자체가 주는 참신함과 만화를 작품 소재로 삼은 발상에 뒤통수를 얻어맞은 듯한 기분이었다"고 말했다.

임청산 교수도 만화의 특성에 대해 "만화는 선묘가 중심이 되는 선화 예술이다"라고 했고, 강일구 작가는 "만화는 보통 단순한 선과 과장된 인물 표현으로 의미심장한 내용을 전달하는 단일한 이미지"라고 말했다. 물론 선의 반복적 사용으로 이미지를 사실적 표현에 가깝게 묘사하는 작가도 많으나, 만화는 대체적으로 단순한 선으로 묘사하는 표현 형식이라고 볼 수 있다.

▲ 로이 리히텐슈타인의 그림을 저자가 유사하게 그린 그림, 〈행복한 눈물〉

예술에서 선이란 그림의 형태를 그려내는 유일한 방법인데, 그 방법을 가장 효율적으로 사용하고 있는 것이 만화 예술이다. 때문에 그 어떤 예술보다도 간결하고, 단순하지만, 한편으로는 복잡성을 띠고 있는 예술이기도 하다. 그것은 이야기를 소재로 하는 특수성 때문에 표현의 다양성, 연속성, 동일성, 그리고 내용의 특성까지 고려해 이미지를 구성해야 하기 때문이다.

인물과 명암

▲ 강지수 作, 인물의 연속성, 동일성을 표현함.

선의 메시지

선은 단순히 모양이나 형체를 표현하는 수단만으로 인식해서는 안 된다. 선의 형태에 따라 독자가 느끼는 감정이 완전히 달라진다는 연구 결과가 있는 것처럼 '선'은 작가가 독자에게 전달하는 감정과 이야기 내용, 분위기 전달에 큰 역할을 하는 상징기호와 다름이 없다. '선'은 여러 가지 질감은 물론 입체감과 원근을 세밀하게 표현해 독자들의 감성적 느낌을 끌어내는 수단으로 이용되는 것이다. "우리가 이 그림들의 살아 있는 선에서 보는 것은 정형화된 언어구조를 만들어낼 수 있는 원재료나 다름없다"라고 스콧 맥클라우드(Scott McCloud)가 말했듯이 만화예술에 있어서 이미지를 표현하는 원재료는 선임에는 틀림없다. "선이란 작가의 개성과 밀접한 관계가 있기 때문에 자신의 선을 만들어야 한다"는 이 말은 만화계의 원로 작가들이 늘 강조했던 말이다. 이와 같은 연습 과정을 거쳐 작가가 펜과 펜마우스를 통해 독자에게 감정을 전달

하고, 동시에 자신의 개성을 표현하는 절대적인 수단으로 이용하는 것이 선이다.

▲ 이희재作, 오세호作, 최대성作

선의 예술 만화

현시대에 만화를 제작, 구성하는 데 있어 가장 많이 사용되는 도구는 컴퓨터다. 즉, 웹툰을 제작할 때, 대부분 컴퓨터 프로그램과 모니터 태블릿을 주로 사용하고 있다. 만화 제작 프로그램과 모니터 태블릿이 선 표현에 용이하게 제작되었기 때문에 젊은 세대들이 컴퓨터를 도구로 활용하는 환경을 자연스럽게 만들어준 것이다. 만화의 기본 단위인 '선'을 표현하는 수단으로서, 동시에 독자에게 감정을 전달하는 근본으로 사용되며, 이전까지는 펜의 테크닉으로만 표현할 수 있었던 작가의 개성을 이제는 도구의 사용에서부터 드러낼 수 있게 되어, 더욱 '자유로운' 예술이 된 것이다. 현재도 만화 예술에 있어서 선의 중요성을 강조할 만큼 선은 여전히 만화 예술의 근본인 셈이다. 이는 앞으로 시대가 발달하고 다양한 도구가 발명된다 하더라도 변함없는 사실일 것이다.

선의 입체와 원근

만화 예술은 시야의 20~30센티미터 내에서 즐기는 예술이다. 그래서 독자는 시각적으로 더욱 민감하게 반응할 수밖에 없다. 작은 점에서부터 약간의 빗나간 선에 이르기까지 독자들의 시선에 모두 보이게 된다. 그렇기 때문에 선의 방향과 선이 주는 다양한 시각적인 느낌에 신경 써야 한다. 중견 작가들은 "선에 대한 감정표현의 효과를 제대로 표현하지 못하면 선에 대한 중요성을 실감하지 못할 것"이라고 말하고 있다. '선'을 형체의 경계선만으로 인식해서는 안 되고, 독자들에게 전달하고자 하는 감정과 질감, 입체, 원근, 그리고 나름의 작가 개성을 표출하는 중요한 기본 단위로 사용해야 한다는 의미다.

▲ 원근 표현의 선

그림에서 느낄 수 있듯이 선의 굵기에 따라 시각적으로 다른 느낌이
전달되는 것을 알 수 있다. 위의 그림은 그림의 앞과 뒤를 쉽게 구분하
기 어려운 순간적인 혼란에 빠지게 된다. 이는 자연스런 원근에 의한
선 굵기 조절에 실패했기 때문이다. 아래 그림처럼 분명하게 선에 의한
원근을 표현해야 독자들이 시각적 혼란에 빠지지 않고 편안하게 즐길
수 있다.

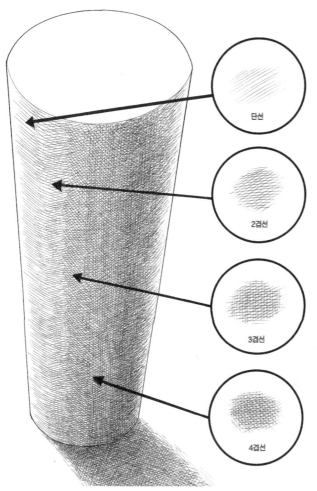

단선

2겹선

3겹선

4겹선

▲ 입체 표현의 선

인물 선과 배경 선 표현법

 대부분의 이야기는 그 중심에 인물과 배경을 나누어 구분하는 것이 보통이다. 특히 만화에서는 인물과 배경을 따로 구분해 이미지 구성을 하는데, 그 이유는 업무분장의 용이함과 인물을 다루는 선과 배경 표현 선의 테크닉적 요소가 조금 다르기 때문이다. 그래서 과거에는 인물을 그리는 선화 어시스트와 배경 선화 어시스트가 철저히 구분되어 작업 했던 때가 있었다. 물론 지금도 그러한 작업 상황은 크게 달라지지 않았다. 하지만 과거의 업무분장에는 이유가 있었다. 즉, 만화를 배우는 과정이 뒤처리와 잡다한 일에서 시작해 배경터치, 그다음에 인물터치 과정을 거치는 것이 능력을 키워가는 과정의 순서였기 때문이다.

 이렇듯 배경 선화와 인물 선화는 표현의 방법이 다르기 때문에 펜을 능숙하게 다룰 수 있을 때 인물 선화를 맡겼던 것이다. 그렇다면 배경 선과 인물 선의 표현법이 어떻게 다를까? 배경 선은 좌에서 우쪽으로

밀어쓰는 방향이라면, 인물 선은 위에서 아래로 당겨쓰는 방향의 표현으로 각각 방향성이 다르다고 하겠다. 물론 현시대에 대부분의 배경은 이미 제작된 이미지 파일을 편집해서 사용하는 경우가 많아 실제 배경 그림을 직접 그려 표현하는 작가는 그리 많지 않다.

▲ 강지수 作

Chapter
03

상징기호

10

기호의 역사적 배경

　고대 메소포타미아의 수메르인들은 5000여 년 전에 물건의 이름을 기록하면서 물품 장부에 그 물건과 비슷하게 그려 표기해두었다. 이 최초의 기호들이 차츰 근대 언어처럼 고도로 추상화한 형태로 진화되었고, 마침내 소리에 근거한 완전한 추상화된 문자가 탄생하게 되었다. "오늘날 만화는 신생 언어이지만 꽤 쓸 만하고 두드러지는 기호들을 갖고 있지요. 그리고 이 시각 어휘는 무한한 성장 잠재력이 있습니다"라는 말처럼, 오랜 역사를 가지고 있는 상징기호는 신생 언어로서의 만화에서도 커뮤니케이션의 기본적인 역할을 담당하고 있는 것이다.

기호의 종류

일본의 만화 평론가인 쿠레 토모후사(吳智英)는 만화의 매체적 특성을 언어학적, 기호론적 관점에서 살펴, 만화를 언어, 음악, 영화 등과 마찬가지로 인간사의 사고를 기록하고 전달하는 기초체계로 보고 있다. 언어의 경우 그 기호체계에 있어 질서의 규칙이 문법이라고 한다면, 만화에도 언어의 문법과 같은 만화만의 기호가 있다. 만화가 기호체계에 속하는 도상적 기호(Iconic Sign)의 특수한 형태이므로 상징적 이미지로 독자의 감성을 끌어내는 것은 당연한 방법인 것이다. 기호학의 창시자 중한 사람인 스위스의 언어학자 소쇠르(Fi Saussure)는 기호학을 "사회 안에서 일어나는 기호들의 삶"에 대해 연구하는 학문이라고 정의했다. 그렇다면 상징적 기호란 무엇을 의미하는 걸까? 간단히 말해서 상징은 임의로 만들어진 기호다. 또한 상징이 지니는 의미는 곧 약속 또는 사회적 약속이라고 말할 수 있을 것이다.

　스콧 맥클라우드(Scott McCloud)는 "상징기호는 바로 언어의 기초"라
고 말했는데 만화에서 커뮤니케이션의 기초 또한 바로 상징기호라고
할 수 있다. 이렇게 상징적인 기호는 작가와 독자의 상호 커뮤니케이션
을 촉진해 독자들의 감정을 끌어내는 결정적인 기능을 담당하고 있다.
도상적 기호는 어떤 대상이나 사물을 간단하게 표현해 나타내는 기호
를 말한다. 때문에 만화적 그림 표현을 대부분 도상기호라고 할 수 있

다. 은유(Metaphor)와 환유(Metonymy)는 각각 의미가 다른 기호체다. '은유'가 연상법칙에 따라 만들어지는 기호체라면 '환유'는 연속법칙(The Principle of Continuity)에 의해 만들어지는 기호체다. 다시 말하자면, 환유법은 어떤 사물을 그 속성과 밀접한 관계가 있는 다른 낱말이나 수사법으로 표현하는 것이고, 은유법은 사물의 상태나 움직임을 암시적으로 나타내는 것이다. 예를 들면 환유법은 숙녀를 '하이힐'이나 우리 민족을 '백의민족' 등으로 표현하는 것을 말하며, 은유법은 '내 마음은 호수' 등으로 표현하는 경우를 들 수 있다.

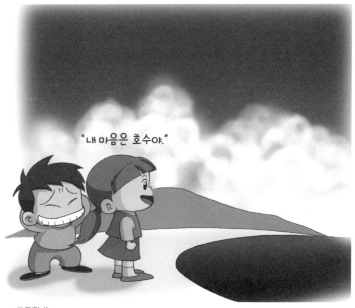

▲ 조득필 作

상징기호의 역할

만화는 메시지를 신속히 전달하는 주요 특성이 있다. 이 말을 좀 더 자세히 풀이해보자면, 해리슨(R. P. Harrison)도 만화의 부호에 대해 만화를 철두철미한 커뮤니케이션이라는 입장에서 설명하고 있다. 만화는 현상을 단순화시키고 과장하며, 또한 정수를 뽑아내거나 왜곡하기 때문에 문자나 사진 또는 사실적인 선화와는 달리 보고 있다. 그는 만화의 부호(기호)에 대해 이해함으로써 정보를 얻을 수 있다고 말한다.

만화는 기호체계에 속하는 도상적 기호의 특수한 형태이므로 상징적인 유사체계를 창조하는 것이다. 만화는 하나의 '형태' 즉, 예술가가 독자를 위해 사용하는 도상적 및 언어적 상징(Linguistic Symbol)을 통해 창조된 하나의 의사세계(Quasy-world)이다. 예를 들어 똑같은 이미지에 상징기호를 바꿔 사용한다면 그 느낌이 어떻게 다가올까? 놀랍게도 전혀 다른 느낌으로 독자에게 전달된다. 이렇듯 독자들의 뇌리에 각인된 상

징기호는 만화 이미지 표현에 있어 절대적인 영향을 끼치게 된다. 아래 그림을 통해 만화 이미지에 상징기호가 없는 이미지와 상징기호를 사용해 완성한 이미지를 차례로 보면서 그 이미지가 주는 느낌이 어떻게 달라지는지 확인해보겠다.

앞의 그림에서 똑같은 인물에 각각 다른 기호를 넣어 그 이미지가 주는 느낌을 확인해보았다. 그 결과 놀라울 정도로 각기 다른 느낌으로 전달되는 것을 알 수 있다. 이렇듯 기호가 시각적으로 전달되는 감정은 그림이 주는 다의성을 뛰어넘어, 기호가 상징하는 내용으로 전달된다는 것을 알 수 있다.

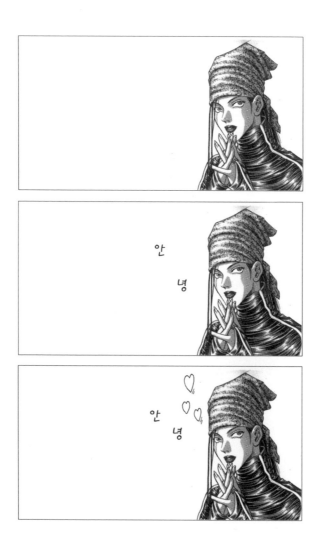

Chapter

04

말풍선

말풍선의 기원

1896년 2월 16일 아웃콜트라는 만화가가 〈월드〉에 〈노란 꼬마〉라는 만화를 선보였다. 이 만화가 바로 현대식 이야기 만화의 선조인 셈인데, 당시로서는 획기적으로 꼬마의 옷에 대사를 써넣었다.

오늘날 대사를 써넣는 말풍선(Speech Ballon)의 시조인 셈이다. 〈노란 꼬마〉는 최초의 연재 만화이자, 말과 그림, 대사와 행동, 문학과 미술이 결합된 의사소통의 양식이었다. 이렇게 시작된 말풍선이 발전해, 만화예술에 있어 없어서는 안 될 필수 서술 장치로 자리 잡게 되었다.

말풍선의 종류와 기능

　말풍선은 만화만이 갖는 특수한 서술 장치다. 이것을 '발화기호'라고 하는데 우리는 지금까지 많은 만화를 통해 말풍선의 모양이나 형태를 봐왔다. 그 말풍선이 기본적으로 어떤 감정을 이끌어내려고 하는지 직감할 수 있다. 이 같은 현상은 기호학에서 체계적으로 정립해 결정된 기호가 아니다. 이는 오랜 세월 동안 만화를 봐온 독자와 작가 간의 암묵적인 약속에 의한 것이다. 인간은 이미 체험하고 경험한 바를 바탕으로 많은 것들을 판단하는 무의식적 뇌 작용의 영향을 받는다. 그러므로 시각적인 지각은 매우 빠르게 전달된다. 그림을 통해 알 수 있듯이 말풍선의 모양만으로도 다양한 느낌을 표현할 수 있다. 만화의 텍스트는 독특한 모양의 말풍선, 즉 '발화기호' 속에서 발화되는 특징이 있다. 대사는 그것을 둘러싸고 있는 발화기호의 형태에 따라 캐릭터의 감정(Emotion)과 정서(Sentimental)를 달리한다. 이처럼 작가는 독자들에게 이

야기 내용을 전달하는 수단으로 칸틀이나 말풍선의 모양을 이용하고,
독자는 암묵적 약속에 의해 자연스럽게 작가의 의도를 받아들이게 된
것이다.

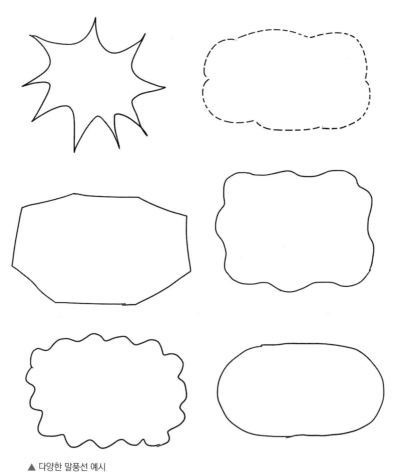

▲ 다양한 말풍선 예시

말풍선과 이미지

　말풍선은 내용을 대신할 수 있고, 내용에 따라 이미지가 그려진다. 내용을 자세히 정리하자면 '이야기의 내용', '이미지', '말풍선'의 세 가지 요소가 일치되어야 한다는 것이다. 예를 들어 '강한' 말풍선이 그려진 칸틀 내의 이미지가 그 느낌과 전혀 다른 내용으로 그려졌다면 독자들은 순간 혼란에 빠지게 될 것이다. 물론 작가가 의도하는 연출 표현에 의해 조금은 다르게 표현할 수 있다. 이는 작가의 표현적 테크닉에 의해 본래의 의도를 배가시키는 역발상의 연출로 활용이 가능할 것이다. 그러나 말풍선이 주는 감정과 정서가 전혀 다른 분위기 연출로 사용될 수 없는 것이다. 앞에서 지적한 내용대로 긴 세월을 통해 독자와 작가 간에 만들어진 '비언어적 언어'기 때문이다.

▲ 말풍선 종류. 다양한 말풍선은 대사의 내용에 따라 적절하게 사용되어야 한다.

Chapter

05

효과음

효과음 표현의 인식

다음의 칸틀 안에 써진 효과음을 보자. '휙', '쾅', '싹' 등의 글씨를 본 독자들은 이야기에서 시간이 매우 빠르게 또는 느리게 진행되고 있다고 느끼게 될 것이다. 이것은 글이 이미지의 다의성을 단순화시키는 역할을 함과 동시에, 이미지 자체에서 드러나지 않은 의미들을 보완해줌으로써 의미 해석을 완성시키는 기능이 있다. 그렇기 때문에 해당 효과음이 가지고 있는 타이밍에 대해 그 내용이 정확하게 표현될 수 있도록 효과 글씨를 디자인하는 게 좋다. 독자는 이미 일상에서 체험하고 경험된 뇌 인식을 통해 시각적인 전달을 받아 뇌의 연상 작용으로 효과음 내용의 타이밍(Timing)을 결정하게 된다.

▲ 효과 음색에 따라 다르게 표현되는 디자인

또한 독자의 감성을 끌어내는 결정적인 기능은 글이 원하는 이미지를 상호보완적인 표현력으로 구성하는 만화가의 연출 능력이 중요하다. 일반적으로 인간은 시각, 청각, 후각을 자연스럽게 사용해 자신의 감각적인 판단을 하게 된다. 하지만 만화는 시각에 의한 감성 조절로, 시각적 효과를 최대한 극대화시키는 표현으로 구성되어야 한다.

음량과 음색

효과음에서 중요한 두 가지를 설명하면, 음량과 음색이다. 음량은 어느 정도의 크기로 효과음을 표현할 것인가의 문제이고, 음색은 어떤 종류의 소리인가를 다루는 내용이다. 이 두 가지에 신경 써서 독자들이 자연스럽고 명쾌하게 받아들여 해석할 수 있는 효과음의 디자인이 필요하다.

▲ 그림 음량 정도의 차이

▲ 그림 음색에 대한 디자인의 차별

캐릭터 구성

캐릭터란

캐릭터(Character)라고 하면 성격 또는 특성을 의미하는데, 더 정확히 말하면 어떤 생명체가 갖고 있는 모양이나 속성을 의미한다. 이것을 다른 말로 하면 유전형질(Genetic Character)라고도 한다. 형질이란 머리카락의 색에서부터 피부색, 키, 전체적인 체형 등과 같이 겉으로 드러나는 형태나 특징뿐만 아니라 혀 말기 능력, 식성, 학습 능력 등 유전자의 영향을 받아 나타나는 모든 특성을 말한다. 이러한 사전적 해석만 보더라도 만화 속에 등장하는 캐릭터가 무엇인지

▲ 조득필 作

조금 이해가 될 것이다. 만화에서 캐릭터는 이야기를 이끌어가는 주체다. 물론 만화뿐만 아니라 영화, 연극, 드라마도 캐릭터가 없다면 그 어떤 작품도 없을 것이다.

▲ 조득필 作

캐릭터 구성 요소

그렇다면 캐릭터 디자인은 어떻게 하는 것이 좋을까? 만화는 캐릭터 디자인에서 풍자, 해학, 유머, 위트 등을 표현할 과장법, 비유법(Comparison), 변화법을 동원해 디자인해야 한다.

이처럼 만화 예술의 최대 장점이자 특징인, 어떤 사물이나 동물을 의인화(Personification)해서 캐릭터 구성이 가능한 것이다. 일반인이 상상할 수 없는 창조와 상상력으로 구성된 캐릭터는 만화 작가의 집중력의 결정체라고 할 수 있다. 캐릭터를 구성하기 위해 앞에서 거론한 일반적인 내용 외에 가장 중요한 요소를 적용해서 표현해야 한다. 구성 요소는 다음과 같다.

- 내적 요소(내적 삶) : 성격, 가치관, 인생경험으로 얻어진 사고
- 외적 요소(시각적 차별화) : 성별, 직업, 나이, 말투, 행동의 특징

– 표현적 특성 : 개성적 구성 및 외적 표현의 특성

캐릭터의 성격을 먼저 잡아 아이디어를 찾아내는 방법도 있다. 이때 각 캐릭터의 성격적인 내용을 내적인 삶에서부터 외적인 특징에 이르기까지 치밀하게 설계하는 것이 대단히 중요하다.

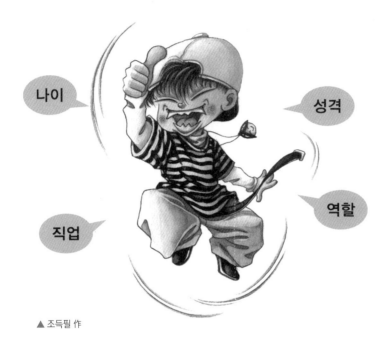

▲ 조득필 作

캐릭터 구성 방법

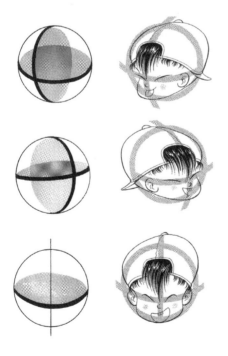

만화 작가가 의도하는 이야기를 말과 행동을 통해 전달하는 것이 캐릭터다. 캐릭터를 중심으로 이야기를 진행해나갈 때 캐릭터의 표정과 모션(Motion) 그리고 기타 모든 테크닉을 동원해 전체적인 이미지를 잘 표현해야 하는 건 만화 작가의 몫이기도 하다. 이와 같은 과정을 통해 탄생되는 캐릭터가 독자들의 친숙한

친구가 되고, 대중적 인지도가 높아질 때 독자적인 캐릭터로 거듭나게 된다. 캐릭터 구성에 있어 방법론을 거론하는 것은 대단히 어려운 문제다. 그것은 앞에서 거론한 것처럼 작가의 스타일과 개성에 따라 구성 범위가 너무나 광범위하기 때문이다.

　일반적으로 캐릭터를 구성하는 데 있어서 좌우상하 대칭을 잡아 구성하는 방법이 널리 알려져 있다. 하지만 이 같은 방법에 사고를 묶어 두는 것은 다양하고 창조적인 캐릭터 구성에 장애가 될 수도 있다. 그래서 어떤 방법에 치우치지 않는, 좀 더 유연한 생각에서 자유롭게 구성하려는 노력과 자세가 필요하다. 캐릭터를 구상할 때 어떤 공식이나 방법론으로 접근하기보다는 자유로운 생각과 환경에서 캐릭터를 잡아내는 방법이 훨씬 더 창조적이고 창의적인 캐릭터가 탄생될 수 있다.

일단 캐릭터가 결정되면 작가는 스스로 캐릭터를 자기화시키는 데
최선을 다해야 한다. 다양한 각도의 캐릭터를 막힘없이 정확히 그려낼
수 있도록 작가 자신의 머리와 손에 온전히 익히는 노력을 해야 한다.
모든 창작자가 자신만의 개성적인 캐릭터 창조에 몰두하는 만큼 창의
적 구성은 물론이고, 균형감 있고, 안전감과 호감이 느껴지는 캐릭터가
좋은 구성이라고 할 수 있을 것이다.

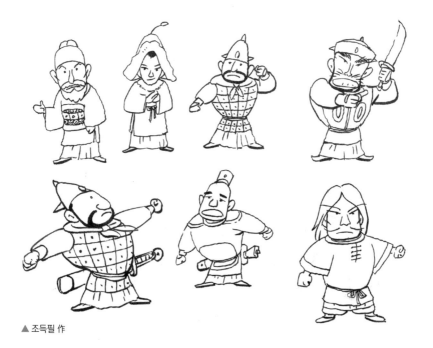

▲ 조득필 作

캐릭터에 어울리는 체형

캐릭터는 이야기의 전달자다. 그래서 캐릭터는 이야기에 맞는 성격과 그 역할, 그리고 고유의 스타일이 구성의 중심적인 내용이 되어야한다. 이렇게 결정된 캐릭터를 위해 작가는 가장 어울리는 체형을 결정해야 한다.

물론 하나의 캐릭터를 구성할 때는 이미 그의 체형과 함께 인물에 드러나는 성격적인 내용이 함축되어 그려져야 하는 게 당연한 일이다. 하지만 깊은 생각 없이 작업을 진행하다 보면 가끔 밸런스가 맞지 않는 인물이 그려지곤 한다. 앞에서 이야기한 대로 캐릭터는 성격과 역할에 의해 인물의 꼴이 많이 결정된다. 이때 그 인물의 체형은 바로 인물 꼴을 중심으로 결정하는 게 가장 바람직하다. 인물과 체형은 비례적 상호관계를 가지고 있기 때문이다. 다음 그림을 통해 그 내용을 확인해보도록 한다.

이 러프 스케치(Rough Sketch)를 보면서 생각해보자. 얼굴형과 체형의 비례적 관계가 어울리는 그림인가?

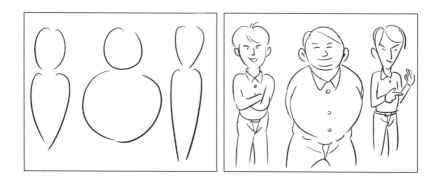

비례적 상호 관계란 얼굴형과 체형을 의미한다. 즉, 얼굴이 크고 살찐 형의 인물이라면 당연히 덩치도 큰 체형을 그리는 것이 어울리는 인물 스타일이다. 이 같은 비례적 관계를 작가는 그림으로 잘 표현하는 게 중요하다. 물론, 모든 사람의 체형이 얼굴과 비례적 관계라고 할 수

는 없다. 하지만 대부분 사람들의 체형이 비례적 관계에 속해 있다고 봐야 한다.

　인체를 잘 그리려면 어떤 방법이 있을까? 많은 만화가 지망생은 인체 구성에 대한 비례적 공식에 의존해 그릴 것이다. 물론 이를 균형 잡힌 인체를 그리기 위한 방법으로 활용하면 된다. 하지만 만화의 특성상 그와 같은 공식을 통한 체형 표현은 다양성의 한계를 느낄 수 있다. 그래서 만화 예술의 특성을 감안한 연습에 가장 좋은 방법은 크로키(Croquis)를 추천하고 싶다. 순간의 움직임을 재빠르게 표현해보는 방법, 이렇게 훈련된 스킬로 인체를 표현한다면, 다양하고 광범위한 제스처와 스타일, 인물의 체형 표현에 효과적이다. 만화에서 인체 표현은 그 상황에 어울리는 포즈를 아주 잘 잡아내는 구성이 중요하다. 인체를 균형감 있게 그리는 방법에 앞서 그 인물의 포즈와 제스처를 얼마나 잘 표현했는가에 더 관심을 가져야 한다.

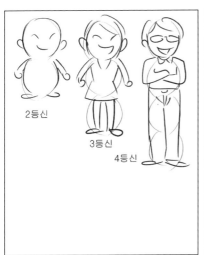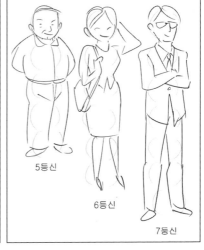

▲ 등신을 나누는 공식을 통해 인체를 그리는 방법

인체의 등신은 자신의 그림체에 가장 적절한 등신을 선택해 인체를 구성해야 한다. 이는 어떤 장르의 그림을 그리느냐에 따라 내용이 달라지는 경우도 있다. 4컷 만화이거나 신문지면상의 카툰 장르 그림을 그려야 하는 경우 자신의 그림체와 무관하게 그리기 편리하고, 형식에 어울리는 등신을 결정해야 하는 경우를 말한다.

▲ 최대영 作, 각 인물의 체형 비교표

캐릭터의 표정

전 세계인의 공통적인 표정이라고 할 수 있는 희노애락(喜怒哀樂)을 중심으로 깊이 있게 표현할 수 있는 캐릭터가 되어야 한다. 그러기 위해서는 작가의 창의성보다는 독자들의 감정을 이끌어낼 수 있는 시각적 표현에 집중해야 한다. 1872년 다윈은 어떤 표정은 범세계적이라고 주장했는데, 폴 에크먼(Paul Ekman) 같은 현대의 표정 전문가들이 지지했다. 감정은 단순히 표정으로만 모든 것을 표현할 수는 없다. 하지만 앞서 말한 네 가지는 표정만으로도 그 감정을 느낄 수 있는 특징이 있다. 그것은 모든 사람들이 문화, 언어, 나이에 관계없이 드러내는 순수한 기본적인 감정 상태라고 하겠다. 이렇듯 기본적인 표정을 바탕으로 좀 더 세분화된 감정 도출을 위한 테크닉을 발휘해야 한다. 저자의 교육적 철학이라고 말하기는 부끄럽지만, 좋은 캐릭터 구성과 좋은 작품을 창작하기 위해서는 3가지 방법으로 행동해야 한다고 늘 말한다.

많은 작품을 봐야 한다.

사색을 하며, 많은 생각을 해야 한다.

많이 쓰고, 많이 그려야 한다.

창작자는 별의 세계에서 새로운 무엇을 따오는 것이 아니다. 우리는 그동안 작품에 관해 수없이 많이 들어온 말이 있다. "모방은 창조의 어머니"라는 말이다. 그래서 수많은 그림을 보고 시각적인 눈높이를 상승시키며, 수없는 생각으로 창의적인 구상을 하는 것, 그런 후, 셀 수 없을 만큼 반복적으로 무언가를 그려봄으로써 비로소 새로운 나의 캐릭터를 탄생시킬 수 있다.

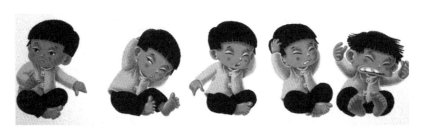

▲ 희로애락의 표정

Chapter

07

시점

시점의 기능

일반적으로 시점이란 말 그대로 시각이 위치하는 곳, 즉 시선의 위치를 말한다. 그림에서는 구도상 시점의 기능이 중요한데, 만화는 특히 시점을 통해 독자에게 다양한 감정을 전달할 수 있어, 그 역할이 더욱 특별하다고 할 수 있다. 만화에서 작가의 시점은 곧 독자의 시점으로 직결된다. 따라서 시점을 이용한 독자의 감성적 반응의 효과는 당연히 작가의 연출과 표현 능력에 따라 좌우된다. 작가는 독자가 어떤 시점에서 사건의 장면을 바라보느냐에 따라 느낄 수 있는 감정의 폭을 최대한 활용해 분위기를 전달해야 한다. 예를 들어 똑같은 행동의 장면일지라도 위에서 아래로 내려다볼 때의 시점과 아래에서 위로 올려다볼 때의 시점은 전달되는 감정이 완전히 다르게 전달된다.

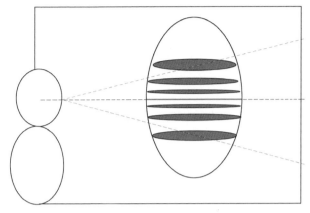

▲ 시점의 높고 낮음과 방향성을 주의하라.

이 같은 표현은 독자의 감성을 끌어내고, 내용을 전달하는 과정에서 이미지에 그 의미를 분명하게 실어 전하는 것이 테크닉이다. 만화는 제 아무리 잘 써진 이야기라도 그 내용을 이미지로 잘 표현해내지 못하면 실패한 작품일 수밖에 없다. 따라서 만화 작가는 이야기를 자연스럽게 영상이 흐르는 것처럼 옮겨놓는 작업을 해야 하므로 연극이나 영화 연출가 이상의 감각과 재능이 필요하다. 만화를 구성하는 데 있어서 만화 작가는 혼자서 모든 것을 창조(Scripter : 스크립터, 각본을 쓰는 사람, 그림 표현) 하는 종합 예술인이다. 연극이나 영화에서 작가, 배우, 연출 그 밖의 많은 스텝들이 힘을 모아 하나의 작품을 탄생시키는 것과 비교될 만큼 혼자서 대단한 역량을 발휘하는 게 만화 작가들이다.

물론 지금은 각각의 분야에서 전문성을 가진 유능한 인재들이 만화 한 작품을 위해 모두가 힘을 보태고 있기도 하다. 그러나 작가 개성이 뚜렷하게 표현된 작품은 그 누구도 개입할 수 없는, 작가 자신만의 것임을 인식해야 한다.

▲ 똑같은 물건이라도 관찰자의 시점에 따라 다른 느낌으로 보인다.

101

각도로 표현되는 감성

만화 예술에서 이미지는 글보다 더 우월한 위치에 속한다. 이미지란 시각적으로 빠르게 전달되는 특성 때문에 독자 자신의 의식과는 관계없이, 그 이미지가 주는 감정을 받아들이게 된다. 인간은 자신의 의사를 어필하기 위해 수많은 동작과 자세를 취하며, 생각과 감정을 상대방에게 전하기 위해 노력한다. 이 같은 상황을 그림으로 묘사해 독자에게 전달하는 것은 만화 작가의 역량이다. 즉, 이야기를 전달하는 과정에서 미묘한 감정 표현은 해당 인물의 각도에 의해 그 느낌이 판이하게 달라진다. 때문에 만화 작가는 스토리가 의도하는 내용을 정확히 정리해 칸을 구성해야 한다.

부감(High Angle)

위에서 아래를 내려다보는 시점으로 독자는 편안한 느낌으로 전체 상황을 지켜볼 수 있는 분위기의 컷이라고 하겠다. 하이 앵글에 나타나는 화면에서는 피사체가 작게 보인다. 그래서 외로움, 무력감, 약화된 지배력 등의 느낌을 표현할 때 많이 사용한다.

앙각(Low Angle)

아래쪽에서 위로 올려다보는 각도의 시점으로 독자는 왠지 위협에 노출되어 있는 듯 위축되고 작아지는 느낌을 받게 된다. 그래서 많은 연출가들이 압도적, 우월적 입장의 장면 연출로 그 효과를 높인다.

상하 각도로 느끼는 감성

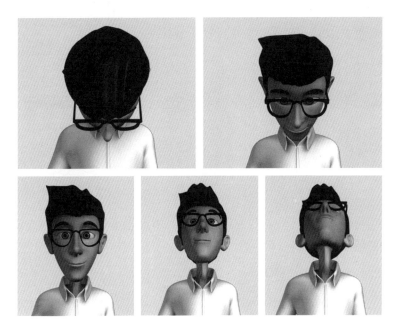

　앞서 다섯 가지 각도의 인물 그림 중에서 약간의 미소 띤 얼굴 표정에 가장 적절한 각도의 그림은 몇 번째일지 가만히 생각해보는 시간을 가져보자. 아울러 반대로 상대가 기분 나쁘게 미소 짓는 모습의 표정을 표현한다면 몇 번째의 각도 그림으로 표현하면 좋을지도 생각해보자.

앞서 그림들의 인물 각도는 오른쪽으로 머리를 돌리는 각도를 잡아본 것이다. 만약 누군가 이 사람을 앞에서 부른다면 위 사람의 반응을 어떻게 표현하는 게 가장 효과적일지 생각해보자.

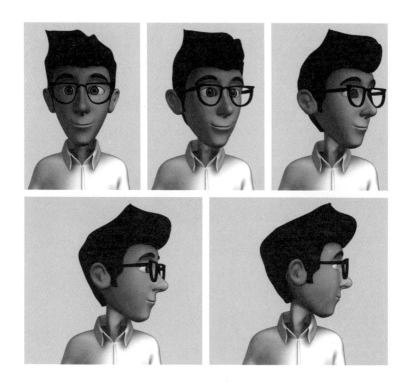

이렇듯 상하와 좌우, 두 가지 내용을 그림을 통해 직접 확인해보았다. 이처럼 인물 구성의 각도는 크지 않은 것 같지만, 독자가 느끼는 감성의 차이는 크게 다가온다. 이런 이유 때문에 작가는 이야기가 의도하는 내용을 분명하게 파악하고, 그 분위기와 감정에 맞게 인물의 각도를 선택해 이미지를 구성해야 한다.

Chapter

08

감성 표현

사이즈로 느끼는 감성

칸에 어느 정도의 사이즈로 이미지의 정보를 담아 효과적으로 독자들에게 전달할 것인지 먼저 생각해야 한다. 따라서 감성적 내용을 정확히 어떤 사이즈로 구성해 표현할지 판단하는 게 대단히 중요하다. 독자가 내용에 흥미를 느끼게 하는 방법의 하나가 블로킹사이즈(Blocking Size)에 있다는 점을 알아야 한다.

블로킹사이즈란 칸 안에 인물이나 사물을 어떤 크기로 구성할 것인가에 대한 판단이다. 앞에서 이야기한대로 만화 예술은 칸의 모양과 크기를 작가가 자유로운 판단에 의해 다양하게 표현할 수 있다고 했다. 그렇듯이 그 칸 안에 표현할 이미지를 어떤 크기로, 어디까지 어떻게 표현할 것인가 하는 내용이 블로킹사이즈다. 이처럼 한 칸 한 칸의 사이즈가 변함없이 진행된다면 독자는 몇 페이지 읽지 않아 지루함에 빠지게 될 것이다.

롱 숏(Long Shot)

독자가 시간과 장소, 그리고 분위기 등의 정보를 쉽게 이해하도록 대상을 멀리 잡아 제공하는 사이즈의 컷(Cut)이다.

풀 숏(Full Shot)

등장인물의 머리끝에서 발끝까지 보여주는 숏이다. 이런 경우의 컷은 보통 배경보다 인물 중심으로 그들의 움직임을 분명하게 표현할 때 쓰인다.

미디엄 숏(Medium Shot)

등장인물의 머리에서 무릎(Knee)과 허리(Waist)까지 잡아 표현하는 숏으로 인물의 포즈(Pose)와 표정을 연결 짓는 경우 많이 쓰는 사이즈의 컷이다.

바스트 숏(Bust Shot)

기본적으로 인물의 가슴 부위까지를 표현하는 숏으로, 이야기를 표정과 함께 전달하는 방법의 사이즈 컷으로 많이 사용되고 있다.

클로즈업(Close Up)

등장인물이나 피사체의 크기를 크게 담아 독자와 거리감을 좁혀 긴장감을 높이는 방법으로 많이 표현되는 사이즈의 컷이다.

감성을 끌어내는 구성

작가가 전달하려는 이야기의 내용을 분명하게 파악한 후, 칸틀 내의 이미지 구성을 통해 독자의 시각을 자극해 감성을 느끼도록 하는 게 구성의 테크닉이다. 그렇다면 독자의 감성을 자극하기 위해서는 어떤 방법으로 칸틀의 이미지를 구성해야 하는 걸까? 원래 미술의 영역에서 콤포지션(Composition)이란 그림을 그릴 때 주제를 분명하게 표현하기 위한 화면 구성을 말한다.

만화에서 구도는 단순히 화면을 분할하거나 등장인물과 배경을 배치해 구성하는 것만이 아니다. 어떤 내용을 다음 칸으로 자연스럽게 전달하는 역할은 물론, 독자들에게 그 칸이 전하고자 하는 내용과 감성적 느낌을 가장 효과적으로 전달하는 중요한 기능이 바로 구도를 통해 시작되고 발생된다. 그리고 그것은 블로킹사이즈와 각도, 칸틀의 크기와 공간 배치 등, 다양한 내용이 함축적인 구성력을 갖추는 게 중요하다.

위의 그림에서 확인할 수 있듯이 똑같은 사과 그림이지만 시점의 각도를 다르게 표현해, 각각의 이미지가 전혀 다른 느낌으로 전달되고 있음을 알 수 있다.

시점에 의해 안정성과 불안정성을 엿볼 수 있기 때문에 작가는 어떤 내용을 중심으로 이야기를 전달할 것인지 잘 판단해 연출해야 한다.

포지션에 의한 감성

상하 포지션에 의한 감성

칸틀 내 이미지 구성에 있어서 왼쪽은 현재 일어난 일을 배치하는 경향이 강하며, 오른쪽에 배치되는 것은 새롭게 일어날 일에 대해 예고하는 경향이 강하다. 그리고 전체 칸틀의 중심에 위치하는 것은 주변에 배치된 그 무엇보다도 더 중요한 경우에 해당된다. 시간적 측면에서도 공간적 측면과 마찬가지로 배치와 실재라는 두 가지 요소가 있다. 시간적인 배치는 어떤 것이 일련의 시간 속에서 앞에 위치하는지, 또는 뒤에 위치하는지와 관계된 것이다. '앞'과 '뒤'라는 개념은 만화나 연속적인 다이어그램, 서사를 담은 그림에서 사용된다. 반면 시간적인 실재는 과거, 현재, 미래 중 언제의 일인가와 관련된 것이다.

위 그림을 살펴보면 상과 하의 공간 상태가 다르다. 즉, 인물의 포지션이 다른 것을 알 수 있다. 이 같은 경우 인물의 포즈를 감안한다면 첫 번째 그림이 인물의 시선에 따라 공간을 잡아준 구성으로 아주 자연스럽게 보인다.

좌우 포지션이 주는 감정

우리는 습관적으로 시각적인 이동 방향이 왼쪽에서 오른쪽으로 흐른다. 이러한 현상은 우리의 독서 문화에서 비롯된 것이다. 때문에 작가는 대중의 시각적인 방향에 맞게 이미지 연출을 해야 한다. 즉, 좌측에

▲ 인물의 포지션에 따라 다르게 느껴지는 화면상의 감정

서 우측으로 자연스럽게 이야기의 흐름을 만들어내는 게 중요하다. 그리고 말풍선의 위치도 대사의 선후를 잘 파악한 후에 그려 넣어야 한다. 이렇듯 인물의 위치가 왼쪽에 치우친 경우와 오른쪽에 치우친 경우의 상황이나 내용의 느낌이 완전히 다르다. 웹툰은 스크롤을 사용해서 위로 올리면서 보는 상태라 좌우의 시각적인 흐름의 절대성에 고개를 갸우뚱하는 일부 독자가 있을 수 있다. 하지만 웹툰 역시 앞서 지적한 내용의 흐름에서 절대 달라질 수 없다.

다음 그림을 보면 첫 번째 칸에서의 행동은 앞을 향해 전진, 두 번째 칸에서의 그림은 최고조의 스퍼트로 앞을 향하고, 세 번째의 그림은 목적지에 도달한 상태의 스케치다. 칸 내의 인물 포지션은 그 의미가 상당히 다른 느낌으로 독자에게 전달된다. 이렇듯 독자는 지금까지 훈련해왔던 대로 시각적인 판단과 상황 인식을 하게 된다. 칸 내의 인물 포지션이 중요한 이유다. 일본 만화의 연출 기법을 영화적 기법이라고 주장하는 오쓰카 에이지(大塚英志)는 다음과 같이 정리했다.

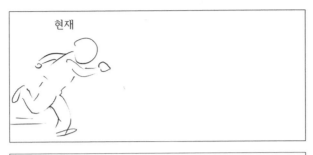

① 만화의 1칸을 영화의 1컷처럼 구성한다.

② 그것을 영화처럼 편집한다.

③ 그것을 펼침 페이지 단위로 칸을 배치한다.

여기서 영화의 '칸'이란, 즉 '끊김 없이 촬영된 영상'을 말한다. 예를 들어 오른쪽에서 왼쪽으로 카메라를 이동시키면서 촬영을 계속했다면 1칸이라는 말이다. 특히 영화적 기법에서 특이할 점은 인물을 칸의 중

심에 두는 것을 경계해야 한다는 것이다. 인물이 칸의 중심에 배치되는 경우 자칫 정지된 느낌을 전달할 우려가 있다는 것이다. 다음 그림을 보면 어떤 포지션에 두어도 그리 어색하지 않은 느낌이다. 그래서 작가의 연출적 선택에 의해 달라지는 칸 구성이 중요한 이유가 되는 것이다.

▲ 포지션이 중앙이 되는것을 경계하라.

Chapter

09

구도

투시 원근법의 유래

퍼스펙티브(Perspective) 관점, 시각, 균형감, 원근감

사물을 관찰하는 시점에서 거리와 각도의 변화를 쉽게 판별할 수 있는 방법에 활용된다. 기본적으로 투시 원근법은 가까운 사물은 크게 보이고, 멀리 있는 사물은 작게 보이는 원리의 현상을 관찰하는 데 용이한 방법이다.

투시 원근법의 유래와 미술사적 의미를 살펴보면 르네상스 시대에 산타마리아 델 피오게(Santa Maria del Fiore) 대성당이 건축되면서 발견한 방법으로 알려지고 있다. 산타마리아 델 피오게 대성당은 메디치 가문의 후원으로 건축되었는데, 건축을 담당한 브루넬레스키(Filippo Brunelleschi1)가 투시 원근법의 원리를 발견하게 된다.

그후 그의 친구인 마사초(Masaccio)가 그 원리를 처음 적용해 '신성한

삼위일체'를 그린 것이다. 이렇게 시작된 투시 원근법은 우첼로(Paolo Uccello), 프란체스카(Piero della Francesca) 등의 많은 화가들에 의해 점점 구체화되고 체계적인 표현법으로 발전되어 널리 사용되게 되었다. 투시 원근법은 발견 이후 500여 년 간 르네상스시대의 사실주의적 표현과 재현에 있어 절대적인 입지를 차지하는 조형의 원리가 되어왔다.

투시 원근법

세 가지 투시 원근법

만화가는 자신이 그려야 하는 내용이 무엇인지, 어떤 의도의 내용인지 정확히 파악한 후, 독자에게 그대로 전달될 수 있는 이미지를 구성해야 한다. 이런 과정에서 결정되는 요소가 시점이며, 시점이 결정되면 구도가 설정된다. 그래서 시점과 구도는 같은 선상에서 결정되는 것이다. 앞에서 소개한 내용을 자세하게 살펴본다면, 전체적인 분위기나 흐름의 맥락에 따라 어떻게 이미지를 표현해야 좋을지 쉽게 판단될 것이다.

이때 투시 원근법을 활용하는데, 투시 원근법에서 가장 중요한 요소는 아이 레벨(Eye Level)에 의한 지평선과 맞닿는 소실점에 주목하는 것이다. 이 개념을 정확히 정리하면 균형 잡힌 구도는 물론이고, 그림의

원근법을 자연스럽게 표현하는 기본적인 설계를 완성할 수 있다. 투시 원근법은 1점, 2점, 3점 투시로 나눠 표현하는데, 이것을 투시 원근법 이라고 한다.

1점 투시

1점 투시란 눈높이 선과 각도 의 선이 만나는 점이 하나인 투 시를 말한다. 즉, 소실점을 말하 는데, 그 소실점이 하나로 생성된 투시를 의미한다.

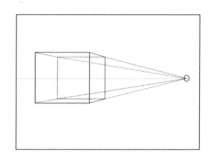

2점 투시

2점 투시란 눈높이 선과 각도 선이 만나 두 개의 점 즉, 소실점 두 개가 생성된 투시를 의미한다.

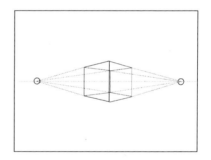

3점 투시

3점 투시란 눈높이 선과 각도 선이 만나 세 개의 점, 즉, 소실점 세 개가 생성된 투시를 말한다.

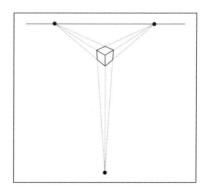

▲ 1점 투시법을 적용해 그린 배경

▲ 2점 투시법을 적용해 그린 배경

▲ 3점 투시법을 적용해 그린 배경

구도의 유형

구도라는 것은 화면의 변화를 통해 다양한 시각적 효과를 주기 위한 방법의 하나로 조형요소(빛, 색, 선, 형, 양감, 원근)에 의해 화면을 구성할 때 기본이 되는 것으로 정의할 수 있다. 좋은 구도는 시각적으로 '변화', '균형', '역동성', '동일성' 있는 화면을 구성해야 하며, 만화 예술에서의 구도는 무엇보다도 이야기의 메시지 전달에 목적이 있어야 한다. 한 칸 한 칸의 이미지 구성을 멋지고, 폼 나게 그려보겠다는 생각과 의도는 만화 예술에서는 잘못된 생각이다. 만화 한 칸의 이미지 내용은 현재의 칸에서 다음 칸으로 이야기를 전달하는 역할에 충실해야 한다. 그리고 그 칸에 담아내야 할 내용의 감정 상태를 최대한 잘 살려낼 수 있는 구도의 유형을 선택하는 것이다.

삼각 구도

만화 작가들이 보편적으로 많이 사용하는 구도로 만화 예술의 특성이라고 할 수 있는 다양한 칸틀 배열에 있어서 칸과 칸의 자연스런 연결에 효과적으로 사용되고 있다. 또, 구도에서 주는 안정감은 물론, 인물과 인물 간의 거리감을 분명하게 표현할 수 있는 구도다.

 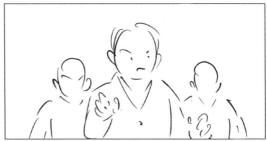

수평선 구도

대체적으로 수평선 구도는 먼 거리의 인물이나 사물을 묘사할 때 많이 쓰는 구도다. 그래서 구도에서 주는 느낌이 고요하고 안정적이며, 평온함까지 준다.

수직선 구도

　상승감과 자신감, 그리고 단호함과 엄숙함의 느낌을 주는 구도다. 그래서 대체적으로 액션이 강한 내용의 만화에서 많이 사용하는 칸 구성의 구도다.

대각선 구도

　원근과 입체적 상황 표현에 많이 쓰이는 구도다. 하지만 만화의 경우 다이내믹한 연출과 효과, 리듬의 강약, 명암의 대비적 효과 등이 결합되어 극적이고 능동적이며, 역동적인 표현에 많이 사용된다.

원형 구도

대체적으로 위에서 아래쪽으로 내려다보는 구도로 원만하고 통일감과 안정감, 그리고 편안함을 주는 구도다. 서정적인 표현과 전체 상황 표현, 그리고 편안하고 안락한 연출의 칸 표현에 효과적으로 사용된다.

사선 구도

대각선 구도와 삼각 구도를 각의 폭을 넓혀 한 면을 잘라 표현한 듯한 구도다. 속도감과 역동적인 표현에 용이한 구도다. 특히 속도감을 표현할 때 가장 효과적으로 사용된다.

Chapter

10

연출

독자의 연상 효과란

만화의 개념을 이야기할 때, '그림'이라는 요소를 우선적 조건으로 삼는다. 이는 타당해 보이지만 만화는 '그림'만으로 설명할 수 없는 서사의 특징이 엄연히 존재하고 있다. 우선 만화는 전형적으로 이미지 부분과 문필 부분의 두 가지로 구성되어 있으며 이 두 가지 부분 중 한 가지만 부족하더라도 '그림'이라고 할 수 없다. 그러므로 만화는 '그림'이자 '서사'다.

만화는 글과 이미지의 조화로운 만남으로 이야기를 전개해나가는 종합예술이다. 글과 이미지의 병용은 독자들의 입장에서 가장 이해하기 쉬운 메시지 전달방법이라고 할 수 있다. 만화에서 글과 이미지의 융합은 그들이 내부적으로 안고 있는 '상호배타적 성격'보다 '상호보완적 성격'이 더 크게 작용하기 때문에 비로소 가능해진다. 글의 어려움은 그림을 통해, 그림의 다의성(多義性, 여러 가지의 의미)은 글을 통해 각각

보완되는 것이 만화만의 커다란 미적(美的) 특성이다. 만화에서 글은 각각 대사(Dialogue)와 내레이션(Narration)으로 나뉜다. 이것이 다의적으로 받아들여질 수 있는 그림을 구체적으로 인식할 수 있게 해주며, 그림의 예술적 풍모를 돋보이게 한다.

위 그림은 각각 하이힐과 남성인지 여성인지 알 수 없는 분위기의 사람이 칸 내에 있다. 독자는 자신도 모르게 습관적인 연상 상태로 두 개의 칸 안의 내용을 서로 연결시키려고 할 것이다. 이것이 바로 독자에게 무의식적으로 발현되는 연상 효과다.

독자의 의식적인 연상

그림은 글로 형상화할 수 없는 구체적인 형상을 표현, 독자가 직접 인식할 수 있도록 도와준다. 이처럼 언어적 메시지가 도상적 메시지와 관계를 맺어 함께 독자에게 전달되기 전, 말풍선의 대사와 칸 내부의 도상적 표현에 의해 일정한 양의 정보가 제공되는데, 이것이 만화의 메시지를 중계, 전달하는 가장 큰 원동력이 되는 것이다. 만화에서 제공되는 글, 이미지(도상), 기호로 이루어지는 메시지들은 독자들의 자발적인 연상 행위로 인해 그 시간과 동작의 흐름이 자연스레 이어진다. 독자 들의 독서행위가 만화의 이야기 흐름을 엮는 중요한 매개체가 되는 것이다.

시각적 흐름에 주목

특히 만화에서의 연상 효과는 글 외에는 어떤 매체도 능가할 수 없는 강한 연상 효과가 있으며, 결국 연상 효과가 만화가와 독자 사이에 은밀한 암묵적 약속을 만들어내는 것이다. 내용에서 확인했듯이 만화를 주도적으로 이끌어나가는 글과 그림, 상징기호를 하나로 묶어 전하고자 하는 메시지를 위해 가장 적절한 연출 방법을 찾는 것이 매우 중요하다. 즉, 글이 원하는 동작과 표정, 배경과 전체적인 분위기는 물론 이야기 속의 무대 환경을 분명하고 명확하게 표현해 시각적인 흐름에 장애가 없도록 충분한 여건을 만들어주는 것이 이미지 연출의 기능인 것이다.

▲ 상징기호를 사용하지 않은 그림

▲ 상징기호가 효과적으로 표현된 그림

칸과 칸의 이동 연출

《만화의 이해》의 작가 스콧 맥클라우드는 칸틀 내의 이미지 연출에 대해 다음과 같이 정리했다. 이는 칸과 칸을 사이에 둔 시간의 나눔, 즉, 칸과 칸 사이에 설정된 갭(홈통)을 이어주는 칸틀 내의 이미지 연출 유형에 대해 구체적으로 정리한 내용이다.

이 내용은 스콧 맥클라우드 작가가 그만큼 만화 예술의 이론적 정립을 위한 노력을 기울여왔다는 사실을 입증하고 있다. 그래서 그 내용을 중심으로 칸과 칸을 이동하는 연출을 살펴보겠다.

순간 이동

독자들의 연상이 필요 없는 영화의 한 프레임, 한 프레임을 보는 듯한 연출기법을 말하고 있다. 영상으로 본다면 슬로우로 보는 듯한 장면이다.

동작 이동

만화 예술에서 가장 많이 사용되고 있는 필수적인 연출방식인 동작의 변화로 주요 내용을 이끌어가는 연출기법을 말하고 있다.

소재 이동

　이미지 소재를 다르게 해 표현하는 연출기법을 말하고 있다. 즉, 어떤 긴박한 상황을 인물이 아닌 효과음으로 소재를 바꿔 표현하는 연출법을 말한다.

장면 이동

　아주 먼 시간과 공간을 한 번에 뛰어넘는 연출기법을 말하고 있다. 즉, 내가 두 살 때 상황에서 성인이 된 스물다섯의 여성으로 표현되는

내용과 같은 시간과 공간을 단 두 칸으로 설명하는 연출기법이다.

양상 이동

어떤 장소나 현장의 분위기 등을 특정 피사체를 통해 더 적나라하게 표현하는 연출기법을 말한다.

이미지 연출의 중요성

이처럼 정리된 연출방법을 동원하지 않더라도 만화가들은 오랜 세월 동안 이와 같은 연출방법을 통해 독자들의 호기심을 자극하고 유도해 왔다. 미국의 만화가 윌 아이스너(Will Eisner)의 "만화란 이미지로 이야기를 풀어나가는 예술이다. 또, 글의 도움을 받지 않고 이미지만으로도 이야기를 전개시킬 수도 있다. 이것은 서사에 이미지를 이용하는 것을 보여주려는 시도이며, 행위를 보완하기 위한 글이 전혀 없어도 이미지 내용이 바탕이 되어 그려진 이미지는 그 자체만으로 만화가 될 수 있음을 증명한다"라는 말을 상기하면 만화 예술의 이미지 연출이 얼마나 중요한지 알 수 있다.

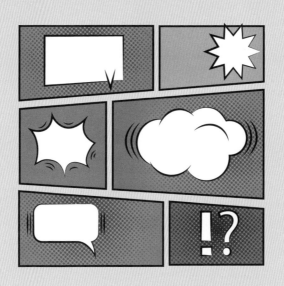

Chapter

11

콘티 뉴이티

콘티의 기원

현시대에 영상이 발달되면서 시나리오를 영상으로 바꾸는 과정에서
필수적으로 필요한 것이 콘티다. 원래 애니메이션 제작을 위해 구성되
었던 콘티가 이제는 모든 영상물을 제작할 때 '스토리보드(Story Board)'
라는 이름으로 없어서는 안 될 작업의 한 과정이 되었다. 스토리보드
에는 스틸 사진과 스케치가 차례로 연결되어 있고, 음향에 관한 정보
도 포함되어 있다. 즉, 그림을 통해 이야기를 전달하는 콘셉트는 스토
리보드의 뿌리인데, 이는 고대 이집트 혹은 그 이전으로 거슬러 올라가
살펴볼 수 있다. 이집트의 '사자의 서'에서 보듯이 상형문자는 내용을
설명하는 그림과 같이 사용되면서 기호적 이미지의 역할을 하고 있다.
즉, 스토리보드의 개념적인 역사는 이집트 '사자의 서'에서 시작되었다
는 해석이 가능하다.

콘티의 시작

콘티는 1930년대 초에 월트디즈니의 애니메이터 웹 스미스(Webb Smith)가 스토리보드를 처음 구성하면서 출발했다. 하지만 이미 1927년 디즈니의 작품 〈오스왈드 더 럭키 래빗(Oswald The Lucky Rabbit)〉 시리즈에서는 액션과 커팅의 중요한 지점을 보여주는 '콘티뉴어티 스케치'를 사용했다. 그 후 몇 년 뒤, 애니메이터들, 특히 스토리 담당자들이 전체 스토리를 개괄할 수 있도록 하기 위해서 빈 벽면에 수십 개의 콘티뉴어티 스케치를 전시하도록 했는데, 여기서 스토리보드라는 단어가 생겨나기도 했다. 이렇듯 태생적으로도, 기능적으로도 콘티와 스토리보드는 동일한 것이라고 할 수 있다.

그렇다면 콘티는 어떻게 이루어지는가? 콘티는 글(Text)과 도면(Diagram), 이미지(Image)의 세 축으로 나눌 수 있으며, 이러한 방식은 정보가 어떤 종류의 사고방식을 가진 사람들에게도 일관되게 받아들여질 것이라는 것을 전제로 하고 있다.

만화에서 콘티란

만화에서의 콘티(Conti)는 내용에 따라 칸을 나누고 칸의 크기와 모양을 결정하며, 그 칸에 들어갈 내용을 세분화하는 작업을 말한다. 즉, 한 칸 한 칸에 묘사될 그림 내용에서, 말풍선 안의 내용과 말풍선의 모양은 물론, '의성어'와 '의태어'의 효과 글의 음색과 음량까지도 미리 설정해 이미지 표현 연출을 정확하게 하기 위한 설계도다.

또한, 작가 자신이 콘티를 구성한다 하더라도 드로잉 과정에서 조금씩 수정 보완작업을 용이하게 해주는 과정의 하나로 콘티는 절대성을 가지고 있다고 하겠다. 이렇게 중요한 부분을 차지하고 있는 콘티는 프로 작가라고 해서 한 번에 매끄럽게 구성해낼 수가 없다. 콘티의 특성 자체가 연출을 우선하는 과정이므로 그렇게 만만한 작업이 아닌 것이다.

콘티는 보통 초안 작업을 거쳐 다시 수정 보완을 하는 작업이 필수

다. 이렇게 콘티는 작품의 전체적인 퀄리티를 높이는 절차이자, 스토리 작가와 그림 작가와의 컬래버레이션에 있어, 두 사람의 소통의 창인 스크린 역할을 하고 있다. 뿐만 아니라, 인물 선화, 배경 선화, 컬러 등의 어시스트(Assist)에게도 꼭 필요한 게 바로 콘티다.

▲ 오세호 作, 콘티와 드로잉

칸틀 배열은 연출

칸틀 크기가 고정된 4컷, 또는 6~8컷의 신문의 시사 만화나 단편 만화의 경우가 있기는 하지만 대중 만화(Comic Strip)는 칸틀에서 연출이 시작된다. 만화는 한 칸 한 칸을 넘겨서 보도록 독자를 유인하며, 계속 시선을 잡아두는 전략적인 컨트롤이 중요하다. 만화는 영화처럼 절대적인 컨트롤이 불가능하다. 이런 취약점을 보완하는 것이 칸 연출인 것이다. 만화 작가는 자신의 작품을 보는 독자가 그 스토리에 빠져들어 눈을 떼지 못하도록 만들어야 한다. 그러기 위해서는 기발한 테크닉과 방법을 동원해 시선을 잡고, 다양한 칸틀과 이미지 표현으로 독자를 유인해야 하며, 암묵적인 협력, 또는 자연스럽게 이야기 속 인물로 설정되게 해야 한다. 칸틀의 크고 작은 배열 과정은 이야기 흐름과 맥을 같이 해야 하고, 그 속에 그려질 이미지를 연상하면서 칸틀의 크기와 개수를 결정해야 한다.

▲ 칸의 크기와 모양을 우선 결정한다.

칸틀과 칸틀 사이의 갭(Gap)에 대해 스콧 맥클라우드는 "몸통에 흐르는 핏줄과 같다"라고 했고, 또한 "칸과 칸 사이에서 일어나는 일은 만화만이 해낼 수 있는 일종의 마술"이라며, "독자들이 혼란과 지루함의 심연으로 추락하지 않도록 재빨리 붙잡아주는 역할까지 한다"고 정리했다. 만화를 '연속된 시각 예술'로 정의한 윌 아이스너나 만화를 영화의 이웃으로 파악하고 있는 요모타 이누히코(四方田大彦)의 주장만 보아도 이와 같은 견해를 엿볼 수 있다.

오늘날 시각 예술의 대표적인 장르를 이야기하면, 바로 영화라고 할 수 있을 것이다. 영화는 종합예술이라는 점, 이미지 표현과 장면 연출이 주가 되는 예술 분야라는 점에서 만화와 공통분모를 가지고 있다.

▲ 이희재 作 〈아홉살 인생〉

 그러나 만화는 영화와는 완전히 다른 만화만의 특징을 가지고 있다. 만화는 시간적 배열이 아닌 공간적 배열을 기본으로 이야기가 구성된다는 것이며, 영화는 같은 크기의 화면(Screen)안에서 구도와 조명의 변화를 주어 연출하는 반면, 만화는 칸의 자유로운 크기와 모양으로 연출, 구성된다는 점이 다르다. 만화의 칸 하나하나는 마치 완성된 문장과 같은 역할을 하며, 그것은 독자가 시선을 이동할 때마다 칸에서 느끼는 감정이 다르게 전달되기 때문에 때로는 매우 복잡한 감정까지 느낄 수 있다. 아울러 만화 스토리는 칸틀에서 작동하므로 칸틀의 다양한 크기와 모양의 변화는 독자들의 시선을 잡아끄는 시각적으로 중요한 요소라는 것을 잊어서는 안 된다.

칸들의 기본적 역할

만화의 특징을 결정짓는 것이 바로 칸틀이며, 이러한 칸틀이 만화의 절대적인 기능의 한 요인으로 작용한다. 또, 만화가 다른 문필 텍스트와 구분되는 특징은 만화에 사용되는 문자들의 도형화 구성이다. 만화에서 말하는 '효과 글씨'는 만화만이 갖는 또 다른 특징이기도 하다. 글씨의 모양과 형태에 따라 독자들이 느끼는 감정이 달라진다. 그래서 만화 작가는 이미지 연출에 있어서 만화의 특징을 최대한 살려 자신이 전달하고자 하는 이야기를 전달하는 메시지(Message) 예술인 것이다. 윌 아이스너는 "시간의 흐름을 표현하기 위해 칸을 사용하는 것처럼 생각과 개념, 행위, 그리고 위치와 장소를 담으려면 공간 속을 움직이는 일련의 그림들을 칸틀 속에 집어넣어야 한다"며, 칸틀의 역할까지 정리하고 있다. 아울러 "칸을 연출한다는 것은 곧 시각적인 가독성뿐만 아니라 대화를 구성하는 가장 광범위한 요소들, 즉 인식의 요소나 지각의

요소까지 다루는 것을 의미한다"라고 만화의 칸틀에 대한 견해를 밝히고 있다.

스콧 맥클라우드는 "시간과 공간을 쪼갠 만화의 칸과 칸은 동작들이 톡톡 끊어지는 스타카토 리듬을 타지만 만화를 보는 독자의 연상 효과가 이 동작을 지속적이고 통일된 현실을 그리게끔 합니다"라며, 이것이 만화만이 갖는 매력이라고 강조하고 있다.

저자도 칸틀과 칸틀 사이에 만들어둔 갭(Gap)은 다음 시간으로 건너가야 할 '강'이고, 미래의 '매직 홀' 같은 것이라고 표현하고 싶다.

또한 만화에서 칸틀의 기능은 과거와 현재, 그리고 미래를 설정해둔 '타임캡슐(Time Capsule)'과 같은 것이다. 하지만, 지금 시대는 칸틀을 직접 나누지 않고 공간 배열로 그 역할을 맡겨두는 경우의 웹툰도 많다. 그것은 시대적 상황에 따라 컬러로 만화를 표현하면서 새로운 발상의 전환이 가져온 또 다른 방식의 칸틀 형식이라고 하겠다.

칸틀 내의 시간적 개념

만화의 칸틀은 기본적으로 공간적 성격을 가진다. 그러나 이야기를 전개해나가기 위해서는 칸틀을 통해 시간의 흐름 또한 잘 표현할 수 있어야 한다. 만화는 완벽하게 잘 그린 한 칸의 이미지 구성만으로 끝나는 것이 아니다. 다양한 이미지 구성으로 이야기를 이끌어가야 하는 메시지 전달 예술이기 때문이다.

또한 칸틀 내의 공간을 시간의 흐름으로 잘 활용할 수 있다면 독자들의 시선을 잡는 절대적인 수단이 되므로 칸틀을 이용한 시간 표현은 대단히 중요하다. 그렇다면 기본적으로 공간 활용을 어떻게 구성해야 시간의 흐름을 효과적으로 표현해낼 수 있을까?

다음 그림 중에서 가장 천천히 느껴지는 칸의 그림을 골라보자.

위 그림에서 확인할 수 있듯이 칸 내의 이미지 크기는 같은데 칸의
크기에 따라 시간의 흐름이 다르게 느껴지는 것을 확인할 수 있다. 이번
에는 다음 그림 중에서 시간이 가장 빠르게 느껴지는 그림을 골라보자.

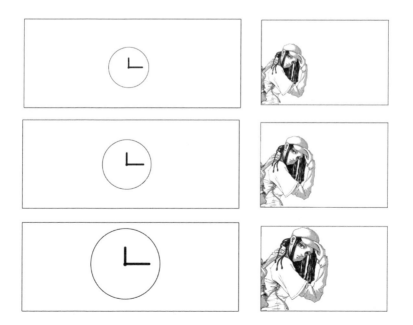

앞의 그림은 상황과 다르게 칸의 크기는 같지만 칸 내에 구성된 이미지 크기를 다르게 표현해 시간의 흐름을 변화시킨 것을 확인할 수 있다. 즉, 칸 내에 공간적 범위가 어느 정도인가에 따라 시간 흐름의 느낌이 달라지는 것을 시각적으로 확인할 수 있다.

앞에서 확인한 것처럼 공간이 넓으면 독자는 시각적으로 여유를 느끼고, 칸틀 내의 그림이 클로즈업(Closeup)되는 만큼 그 대상이 독자와 가까워짐으로써 시간이 빠르게 진행되는 것처럼 느낀다는 것을 알 수 있었다. 작가는 이야기를 전개하면서 자신이 느끼는 감성을 독자가 그대로 전달받고 공감하기를 원하며, 이를 위해 가장 효과적으로 전달할 수 있는 이미지 구성과 표현에 최선을 다한다. 만약 작가가 아무런 감정 없이 사물이나 인물의 이미지를 구성한다면, 그림은 감정 없는 정물화나 사진에 불과할 것이다. 만화는 이처럼 그림을 그리는 당사자인 작가의 감정이 칸틀 내의 화면 구성을 통해 충분히 발현되어야 한다. 그렇게 하는 것만이 칸과 칸으로 진행되는 스토리가 보다 더 분명한 흐름을 가질 수 있게 하는 것은 물론이고, 독자들의 감정을 자극하는 최소한의 기본적인 요건이 되기 때문이다.

▲ 오세호 作

▲ 김동화 作, 시간적 흐름을 적절하게 표현한 내용의 그림

칸틀 내의 공간과 시간 개념

일반적으로 한 페이지에 배열된 칸틀이 많을 때 역시 시간은 느리게 인식하고, 칸틀의 개수가 적게 배열될 때 시간의 흐름이 빠르다고 인식할 수 있다. 하지만 무조건 칸틀의 많고 적음에 따라 시간의 흐름이 결정되는 것은 아니다. 칸틀이 크다고 하더라도 그 안에 표현되는 이미지가 어떤 내용으로 구성되었느냐에 따라 독자가 느끼는 시간적 타이밍은 달라진다. 또한 인물을 클로즈업해서 표현한 이미지를 보면 시간의 흐름이 빠르게 진행되는 것 같지만, 그렇지 않은 이유를 살펴보자. 인물이 클로즈업되어 있음에도 시간이 빠르게 진행되는 느낌이 들지 않는 이유는 내용 때문이다. 독자는 만화를 보면서 그 상황을 연상하는 본능적 뇌 활동에 의해 내용을 지각하고, 그 느낌 그대로 연상하며 보기 때문이다.

▲ 이희재 作 〈아홉살 인생〉

▲ 원수연 作 〈떨림 도서관〉

▲ 오세호 作 〈수국 아리랑〉

　이처럼 다양한 작품을 통해서 확인할 수 있는 것은 분명하다. 칸틀 내 시간의 흐름이 단순히 한 페이지에 칸의 개수가 많고, 칸틀 내의 공간이 넓다고 해서 시간의 흐름을 느리다고 단정 지을 수 없다는 것이다. 보다 분명한 것은 칸틀 내에 표현된 내용이 우선한다는 점이다.

11

거리와 시간의 관계

아인슈타인의 상대성 이론에서는 시간의 절대성을 부인하고 관찰자의 위치에 따라 시간이 달라진다고 했다. 시간의 길이가 칸 자체에 의해 표현되는 것은 아니다. 칸으로 나누어진 틀(Frame) 안에 내용과 이미지를 집어넣었을 때 비로소 그것이 촉매처럼 작용한다. 내용을 그림과 상징, 말풍선이 어우러져 메시지를 만들어내는 것이 만화 예술의 특징이며, 어떤 경우에는 칸틀 선을 없애도 그 효과는 똑같이 나타난다.

▲ 화이트 톤을 사용한 이미지 그림

칸틀은 시간을 조절하고 전달하는 가장 기본적인 장치다. 그러나 시간의 흐름은 칸틀의 크기가 결정하는 것이 아니라 이미지 내용이 결정하는 것임을 분명하게 인식해야 한다. 이처럼 독자들이 느끼는 시각적 반응이나, 작가가 느끼는 반응은 같은 현상으로 실제 이미지 구조를 결정하는 작가의 입장에서는 철저히 독자들의 감성을 자극할 수 있는 구성으로 표현한다. 그리고 거리(Distance)는 물론 시점, 톤(Tone)을 통해서도 시간적 느낌을 전달할 수 있다.

위의 그림을 통해서 확인해보자. 같은 거리와 같은 크기의 그림으로 보이지만, 정작 독자가 시각적으로 느끼는 감정은 각기 다르게 다가올 것이다. 즉, 앞에서 이야기한 대로 선의 굵기에 따라 거리감과 시간적인 내용이 다르다. 이런 이유로 거리감과 시간적 표현의 느낌을 독자에게 전달하기 위해서는 다양한 문제를 생각하면서 이미지를 구성해야 한다.

과거 흑백 만화를 위주로 작업을 할 때는 톤의 짙고 엷은 상태의 망점을 이용해 원근을 표현하는 데 유용하게 활용해왔다. 지금 시대는 원

근과 입체적인 표현은 대부분 컬러로 대체하고 있지만, 선의 원근과 입체, 시각적 질감 표현의 기초적인 원리를 잊어서는 안 된다.

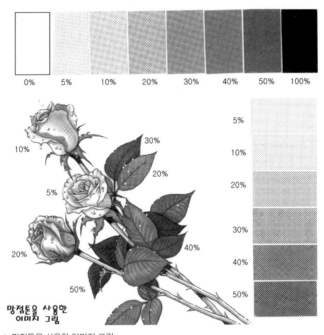

▲ 망점톤을 사용한 이미지 그림

그리고 똑같은 칸 크기와 똑같은 그림 크기에 있어서도 그림을 표현한 선이 굵으면 가깝게 보이고, 선이 가늘면 멀게 보인다. 이처럼 시간과 거리의 느낌은 비례적으로 작용하며, 내용이 주는 시간의 느낌은 그어떤 것보다도 그 영향이 절대적이라는 걸 확인했다. 시간과 공간, 극중 인물과 독자 간의 거리를 가늠해 객관적인 시각에서 칸틀 내의 이미지가 구성되어야 하는 것이다.

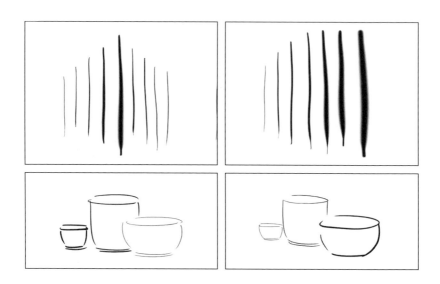

위의 그림에서 느낄 수 있듯이 선의 굵기에 따라 시각적으로 다른 느낌이 전달되는 것을 알 수 있다. 첫 번째 그림은 그림의 앞과 뒤를 쉽게 구분하기 어려운, 순간적인 혼란에 빠지게 된다. 이는 자연스런 원근에 의한 선 굵기 조절에 실패했기 때문이다. 두 번째 그림처럼 분명하게 선에 의한 원근이 표현되어야 독자들이 시각적 혼란에 빠지지 않고 편안하게 독서를 즐길 수 있다.

앞의 그림은 원근법에 충실한 선 사용법이라고 하겠다. 조금 더 보충할 점은 명암의 농도를 정확히 해두는 것이 더욱 바람직하다는 것이다.

위의 그림에서 특정한 인물을 효과적으로 부각시키는 방법의 선 사용이라면 의미가 있지만, 그렇지 않은 상태에서 생각 없이 위의 그림처럼 원근법에 맞지 않은 선 사용을 하는 것은 주의해야 한다.

Chapter

12

스토리 구성

아이디어를 창조하려면

창작자라면 누구나 작품을 실행하기 위해 고민해보지 않은 사람은 없을 것이다. 심리학자들은 창의성이란 지식에 의해 제한받지 않으며, 인물의 유형, 환경과 같은 특징들의 복잡한 조합이라는 것에 동의하고 있다고 한다. 하지만 이야기를 길게 쓰고, 그것을 다양한 아이디어로 꾸려나가기 위해서는 단순한 창의성보다는 다양한 아이템이 더 중요한 게 사실이다. 즉, 단순한 부분의 창의적 발상을 이야기로 재미있게 만들기 위해서는 다음 내용이 충족되어야 좋은 결과를 낼 수 있다는 것이다. 먼저 작가 자신에게 세 가지 질문을 던져보는 게 중요하다. 스스로에게 다음의 세 가지 질문을 던져라.

① 나는 주제에 대해 얼마나 알고 있는가.

② 나는 주제에 대해 얼마나 관심이 있는가.

③ 나는 주제에 대해 얼마나 객관적으로 보고 있는가.

이 내용을 토대로 스스로 자신감 있는 장르의 주제로 대중들에게 전하고자 하는 메시지를 전하도록 해야 한다. 그리고 작가는 최대한 객관적인 입장에서 작품을 서술하고 스스로도 즐거운 이야기를 써야 한다.

이야기 구성법의 종류

만화 스토리라고 해서 영화나 연극, 그리고 드라마와 확연히 다른 스토리 구성법이 있는 것은 아니다. 이야기 구성은 궁극적으로 독자들이 작품에 몰입할 수 있는 흥미와 재미, 긴장과 감동이 있어야 한다. 이러한 관점에서 아리스토텔레스가 《시학》 7장에서 극의 흐름을 3단계로 구분한 것이 이야기 구성의 교과서처럼 지금까지 전해져 내려오고 있다. 이것을 '3막 구조설' 또는 '3단계설'이라고 부르는데, 이후 다양한 구성 이론들이 발표되었지만, 현재 이야기 구성 이론은 '3단계설'과 《연극원론》에 나오는 엘리자베드조 시대의 5막 구조를 도표화한 것으로 '5단계설'이라고 하는데 이 두 가지 형식을 많이 적용하고 있다. '5단계설'은 발단-전개-위기-절정-결말로 짜여진 형식을 말하는 것이다.

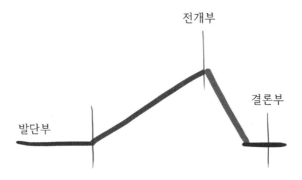

▲ 표로 보는 3단계설

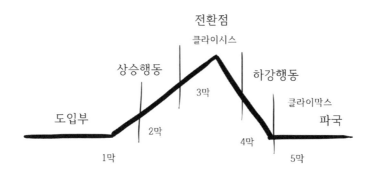

▲ 표로 보는 5단계설

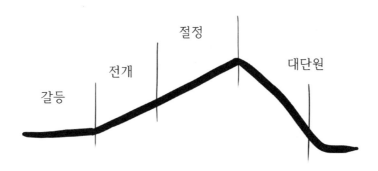

▲ 표로 보는 4단계론

시대가 요구하는 극의 흐름을 속도감 있게 전개하는 방식으로는 윌리엄 밀러(William Miller)가 발표한《드라마 구성론》이 있는데, 그 내용은 갈등-전개-절정-대단원의 4단계로 기-승-전-결과 비슷한 구성론이라고 할 수 있다.

현대의 이야기 구성 흐름

최근에 많이 사용되고 있는 4단계 이야기 구성 형식은 독자가 요구하는 극의 속도감과 위기와 갈등, 그리고 절정의 순간을 극적으로 활용하는 장점을 가진 구성론으로 보고 있다. 아울러 만화 스토리는 다른 어느 장르보다 훨씬 빠르고 강한, 그리고 극적으로 긴장감을 고조시키는 방법의 이야기를 전개해야 하기 때문에 윌리엄 밀러의 4단계 구성론이 적절하게 사용되고 있다고 봐야 할 것이다.

이 같은 장점으로 구성된 이 시대의 만화는 단순히 만화만으로 끝나지 않고, 영화, 드라마, 게임, 연극에 이르기까지 만화 스토리와 연출이 그대로 사용되는 원천소스 콘텐츠가 되고 있다.

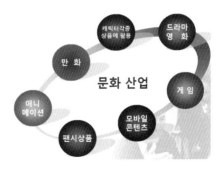

플롯이란

플롯(Plot)은 이미 오래전에 아리스토텔레스가 사용한 말로, 그 개념은 이야기의 시작과 중간, 그리고 끝이 있도록 사건을 배열한다는 뜻이다. 다시 말하면 플롯에는 우연이 절대 용납되지 않고, 필연적으로 사건이 시작되어 진행되고 종말에 이르러 끝이 나도록 해야 한다는 것이 아리스토텔레스의 플롯 개념이다. 즉, 플롯은 이야기 구성의 갈등과 연결, 그리고 자연스런 해결의 열쇠가 되는 것을 말한다. 포스터(E. M. Forster)는 이야기와 플롯의 차이를 다음과 같이 말했다.

> 이야기 : "왕이 죽었다. 뒤이어 왕비도 죽었다."
> 플롯 : "왕이 죽었다. 그 슬픔으로 왕비도 죽었다."

단 두 줄의 문장을 비교하는 것만으로 이야기와 플롯이 다르다는 것

을 바로 알 수 있다. 이렇듯 플롯이란 모든 갈등의 동기와 요소를 만들어 이야기를 흥미롭게 재가공하는 데 그 역할이 있다. 그러기 위해서는 이야기가 작가가 말하려는 내용이 아니라 독자가 보고 싶은 내용이어야 한다. 만화는 대중 없이는 존재할 수 없기 때문이다.

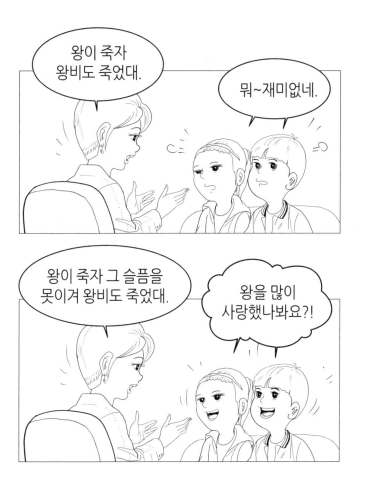

갈등의 양상

그렇다면 플롯을 구성할 때 어떤 내용을 중심으로 해야 하는지, 그리고 어떻게 하면 즐겁고 흥미로운 이야기를 쓸 수 있는지, 그 요령은 어떤 것인지 살펴보기로 한다. 우선 이야기의 기본적인 구조는 '갈등'이다. 갈등 없이 이야기를 써내려 갈 수 없다. 갈등은 이야기를 진전시키는 동력이며, 그것을 풀어나가고 어려운 문제를 해결해야 하는 인물을 만들어가는 모티브(Motive)다. 이렇듯 갈등은 이야기 속에서 크고 작은 에피소드의 형태로 만들어진다. 이러한 갈등의 유형은 세 가지가 있다.

① 인간과 갈등하는 개인
② 자기 자신과 갈등하는 개인
③ 외적인 세력과 갈등하는 개인

플롯의 조건

스토리를 쓴다는 것은 '갈등'에 의해 나타나는 다양한 관계를 미묘하게 해결하고 정리하는 기술이다. 이 같은 기술을 플롯이라고 하는데, 로널드 토비아스(Ronald Tobias)가 이 내용을 몇 가지로 분류해 기술했다. 토비아스가 정리한 좋은 플롯의 여덟 가지 조건을 살펴보자.

① 긴장이 없으면 플롯은 없다.
② 대립하는 세력으로 긴장을 창조하라.
③ 대립하는 세력을 키워 긴장을 고조시켜라.
④ 등장인물의 성격을 변화시켜라.
⑤ 모든 사건을 중요한 사건이 되게 하라.
⑥ 결정적인 것은 사소하게 보이게 하라.
⑦ 주인공에게는 복권에 당첨될 기회는 남겨둬라.

⑧ 클라이맥스에서 주인공이 중심이 되게 하라.

이러한 내용에 주목해서 이야기를 구성한다면 최소한 기본적인 흥미의 요소를 확보하고 독자들과 만나게 될 것이다.

스토리 작가와 만화가의 관계

한국 만화의 역사를 보면 만화 스토리는 대부분 만화 작가 스스로가 자신의 캐릭터에 맞는 스토리 소재를 찾아 직접 창작, 또는 각색해 만화로 재구성해온 역사적 배경이 있다. 그러니까 과거 만화 작가는 글과 그림을 스스로 해결해야 하는 천부적인 재능이 있어야만 가능했던 시대였다고 저자는 기억하고 있다. 그 시대에 좀 더 많은 작품을 제작하기 위해서는 작가 자신이 그림 그리는 시간을 줄이거나 아예 그림은 문하생들에게 맡기고, 스토리에 전념해야 했다(1960~70년대). 물론 간혹 스토리 작가의 도움을 받은 작가도 없지는 않았다. 그러나 만화는 특성상 스토리 작가가 전체적인 이야기 장르와 내용을 독자적으로 결정하고, 또 캐릭터를 창조하고, 창안할 수가 없다. 그것은 캐릭터의 개성이나 성격, 그리고 역할까지 기존의 작가가 이미 설정한 캐릭터에 맞춰 이야기를 써야 하기 때문이다. 1980년대부터 전문적인 만화 스토리 작

가의 등장으로 만화 발전에 큰 견인 역할을 해왔다. 하지만 앞에서 지적한 대로 만화 스토리 작가는 극복할 수 없는 독특한 한계가 분명히 있다.

만화가와 글쓴이의 호흡

만화 스토리를 쓰려면 먼저 그 작가의 그림체와 캐릭터를 파악하고, 장르와 내용을 만화 작가와 합의해 결정해야 한다. 물론 캐릭터가 없는 신인 작가나, 스토리 작가가 그림 작가를 고용하는 형식의 제작체계에서는 스토리 작가의 의도대로 작품을 진행할 수 있을 것이다. 그러나 일반적으로 만화 스토리를 쓸 때는 앞에서 말한 과정을 거쳐 진행하는 것이 최선의 방법이다. 이는 만화 작가와 글 쓰는 작가와의 논쟁을 줄이는 유일한 방법인 것이다. 만화 스토리는 만화를 그리기 전에 콘티로 연출이 정리되어야 비로소 만화를 그릴 수 있는 스토리의 완성이라고

할 수 있다. 만화 스토리 작가가 콘티에 대한 인식이 부족하거나 콘티의 역할과 효과를 바르게 이해하지 못한다면 만화 스토리를 완벽하게 쓸 수 없다.

플롯 중심과 캐릭터 중심의 차이점

만화 스토리는 대부분 캐릭터를 중심으로 하는 작품일 수밖에 없다. 물론 때로는 플롯 중심의 작품도 있기는 하다. 다만 만화의 특성상 작가 개인의 캐릭터가 이미 잡혀 있다는 사실에 주목해야 한다. 그러니까 스토리에 따라서 캐릭터를 각각 다르게 구성해 창작품을 제작하는 데는 한계가 있으며, 또 작가 자신의 개성적인 캐릭터를 앞세워 독자들과 공감대를 만들어가는 만화 작가의 특별한 예술 가치에도 맞지 않는 방법이다. 스토리는 두 가지 구조로 표현되고, 창작되어 영상과 이미지 콘텐츠로 완성된다고 봐야 한다. 이 두 구조를 간략하게 요약하면 다음과 같다.

플롯 중심의 이야기 : 사건의 결말에 관심을 갖는다.

캐릭터 중심의 이야기 : 주인공의 운명에 관심을 갖는다.

물론 플롯 중심의 이야기가 만화에 전혀 활용되지 않고 있는 것은 아니다. 다큐멘터리적인 내용이거나 역사를 주제로 한 내용일 때는 이야기 중심의 구조로 연출할 수밖에 없다. 하지만 대부분의 만화 스토리는 캐릭터 중심의 이야기로 구성된다.

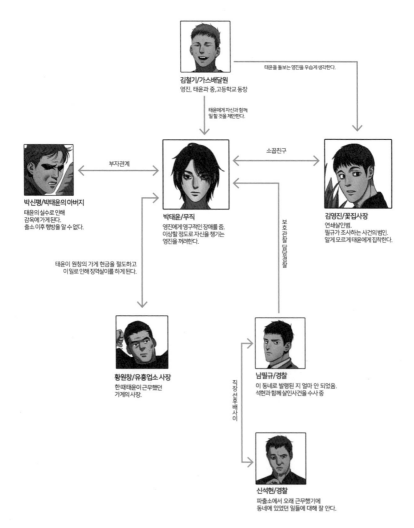

▲ 김영랑 作

Chapter

13

프로 작가들의
개성적 패턴 연구

국내 프로 작가들의 연출법을 배워보자

지금까지 만화를 그려보기 위한 기초에서 연출까지 기본적인 내용을 공부했다. 하지만 가장 중요한 것은 그 기본을 바탕으로 예비 작가는 자신의 패턴을 만들어가는 연출에 대해 고민을 해야 한다는 것이다. 또한 작가 자신의 고유하고 개성적인 내용을 어떻게 표현해 독자들에게 호감을 갖게 할 것인가 하는 문제를 깊이 연구해야 한다. 내가 그려낼 이미지는 독자와 교감하는 창이 될 것이다. 실습을 실행하기 앞서 눈높이 교육이 절대적으로 필요하다. 이제 다양한 프로 작가들의 작품을 직접 보고, 감상하면서 자신이 추구하는 그림의 패턴 방향은 어떤 작가와 유사한지, 또 어떤 방향으로 자신의 개성적인 패턴을 정리할지, 프로 작가들의 작품을 통해 배우고, 연구하는 것도 매우 중요하다.

〈빨간 자전거〉 **김동화 作**

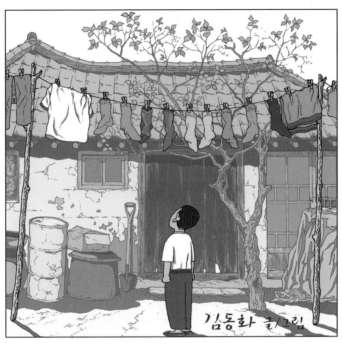

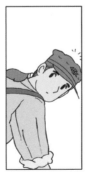

주요 작품으로는 〈내 이름은 신디〉, 〈요정핑크〉, 〈곤충소년〉, 〈황토빛 이야기〉, 〈못난이〉, 〈천년사랑 아카시아〉 등이 있고, 다수의 명작을 발표함. 대체로 순정적 감성으로 아름다운 이야기를 풀어냄. 실린 작품은 2002년 조선일보에 연재되어 소소한 일상 생활에서 느끼는 감정을 잘 표현한 〈빨간 자전거〉 중의 일부임.

〈빨간 자전거〉 **김동화 作**

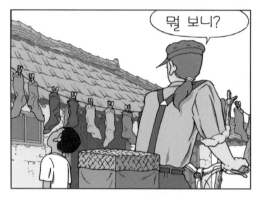

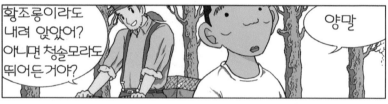

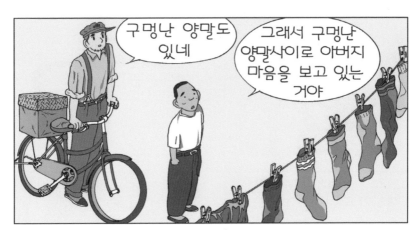

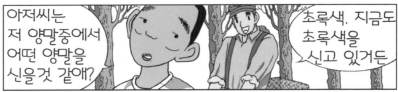

〈빨간 자전거〉 **김동화 作**

〈사슬〉 **이희재 作**

사슬

이희재 글/그림

주요 작품으로는 〈악동이〉, 〈간판스타〉, 〈해님이네〉, 〈저 하늘에도 슬픔이〉, 〈나 어릴 적에〉, 〈이문열의 삼국지〉 등이 있고, 다수의 명작을 발표함. 주로 휴머니즘적 사회고발성 작품으로 독자들의 심금을 울림. 만화적 감동을 잘 살린 〈나의 라임오렌지나무(원작 J. M 바스콘셀로스)〉는 중학교 교과서에 실림.

〈사슬〉 **이희재 作**

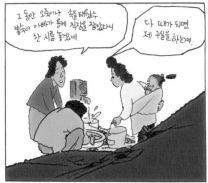

번듯한 허우대 닮지 않게
세상살이가 순탄치 않아
봉숙이 아버지는 오랫동안
실업자로 지내왔다.

우여곡절 끝에 실업을 면하고
겨우 취직을 했던 것이다.

자다말고 먼 봉창
두들기는 소리며,
그래서 아까부텀
똥씹은 안색이여?

가게에 와상 안 지고
사니까 좋긴 좋더니
어째 맘이 안편하요.
이웃 사람들이 뭘 하러
댕기나 물어 보면
뭐라고 대답을 해야될지
말이 안 나단
말이오.

배부른 소리 말어,
배운건 짧고 몸둥아리 밖에
"때는 놈이 먼 일을 못해.
그래도 신체 반듯한 덕이며,
약골돌은 택도 없어. 남의 눈치가
밥 먹여주니? 애새끼 생각해봐,
죽기 아니면
살기로
할것
이여,
도둑질 배
놓고는

그 나마 여기서도 버텨 낼지
다가올 겨울이 고비여.
재개발 이랍시고 철거를 함네마네
하던데, 늘 찔끔 감고
몇 푼이라도 모아야
할게 아녀.

세입자를 한대
곧 딱지 같은
입주권 이라도 돌아 올 것
같은가?

봉숙이네가 시골에서 이주를 해 온
것은 봉숙이가 나던 해였다.

애당초 농사를 짓고 살다가
희망도 없는 농에 기댈 수가 없어
몇 배미 되지 않는 전답을 처분해서
핏덩이 같은 봉숙이를 안고
고향을 떠나왔던 것이다.

남아 있는건 고향에 남은 빚과
몸둥이 뿐이었다.

서울에 온 뒤
온 갖 것을 하지 않은 일이
없었다.
공사장 막 노동판,
주유소 종유원,
심부름 센터,
술집 웨이터까지
두루 거쳤지만,
어느 한 곳 자리 잡을 테가
마땅히 없었던 것이다.

세상에 믿을 곳 아무데도 없어.
맘 독하게 묵어!

알았어라.
몸이나 성하시오

주요 작품으로 한국 작가 최초로 일본 고단사 잡지에 연재한 〈수국 아리랑〉과 국내 잡지를
통해 연재한 〈오석이〉, 〈바다낚시 하이테크〉, 〈민물낚시 하이테크〉 등이 있음. 실린 작품은
중앙일보에 연재한 작품으로 학생들에게 큰 감동과 메시지를 남긴 작품임.

<오석이> **오세호 作**

〈뿔통〉**하승남 作**

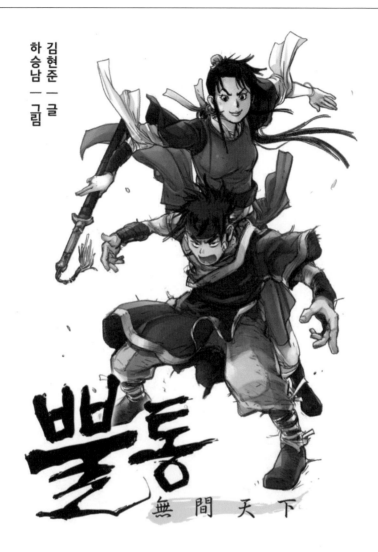

김현준 ─ 글
하승남 ─ 그림

뿔통
無 間 天 下

주요 작품인 〈목림방〉으로 시작된 활극 무협 만화의 거장이라고 할 수 있을 만큼 많은 작품을 발표했음. 그중에서 골통 시리즈는 큰 반향을 일으킨 뒤, 한동안 일본에서 활동하다 돌아옴. 실린 작품은 〈뿔통〉으로 과거의 명성을 되찾고자 발표한 작품임.

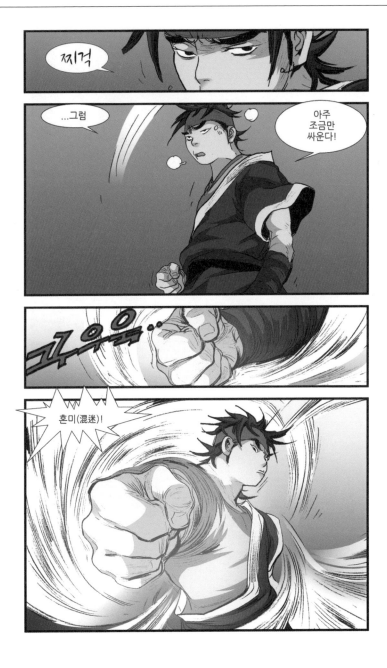

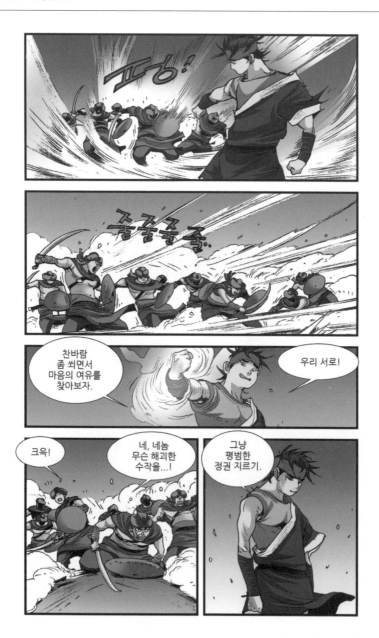

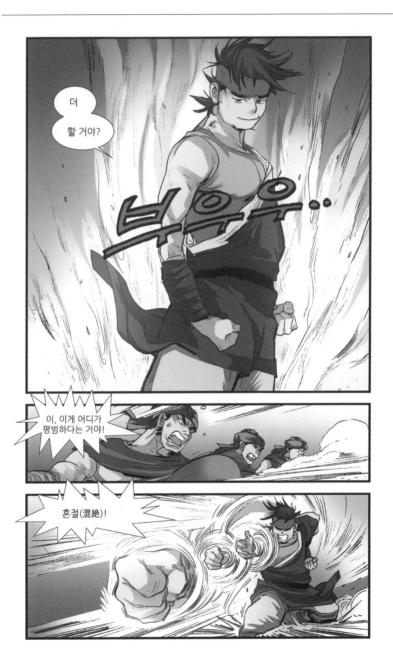

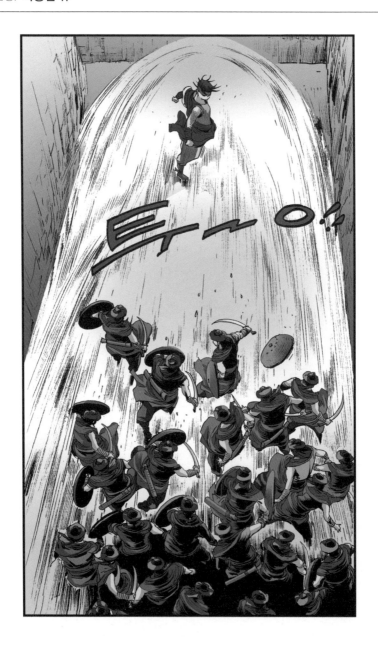

1화 * 우리는 러시아로 간다!

최대성 글/그림

주요 작품으로는 만화잡지 〈점프〉에 〈스파이크맨〉 연재, 〈플루타크 영웅전〉, KBS미디어 〈매직키드 마수리〉 시리즈를 발표함. 실린 작품은 월드컵 시리즈 작품 중의 일부분으로 스포츠 만화의 전성기를 이끌었던 작품임.

동팔아 믿을건 너
밖에 없다! 힘내!

힘내!

결승전 승부
차기 마지막
결과는...?!

동팔아!
꼭 막아야
한다!

주요 작품으로는 소년 조선일보에 연재한 〈두두리〉, 〈또띠블〉, 〈지니지니〉 등이 있음. 그중에서 〈두두리〉, 〈또띠블〉은 동화책과 만화영화로 제작되어 TV 프로그램 〈뽀뽀뽀〉에 장기간 방영, 어린이들을 즐겁게 함. 그 후, 박경리의 장편소설 ≪토지≫를 청소년들이 쉽고 재미있게 볼 수 있도록 애씀. 실린 작품은 웹상에 연재 중인 〈수화폐월〉의 일부임.

궐 안의 내명부와
궐 밖의 외명부들이
화려한 나들이
옷차림으로 창덕궁의
외정을 가득 메웠기
때문이었다.

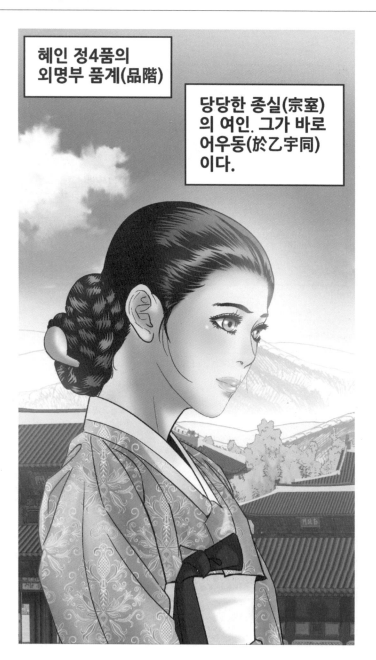

〈떨림〉 원수연 作

원수연 글/그림 '떨림'

주요 작품으로 〈매리는 외박 중〉, 〈엘리오와 이베트〉, 〈풀 하우스〉, 〈Let 다이〉 등의 명작들을 발표했고, 이 중에서 〈매리는 외박 중〉과 〈풀 하우스〉가 드라마로 제작되어 많은 시청자들의 사랑을 받았음. 실린 작품은 〈떨림〉의 일부로 감성적 터치가 대단히 탁월한 명작임.

그리고...
한 남자의
죄에 관한 이야기
입니다.

원수연 작가의
상상력 테스트

Idea

원수연 작가의 그림을 보고
말풍선에 들어갈 대사를 상상해
나의 감정 만들어보기

〈사랑in〉 **전세훈 作**

전세훈의 감성 터치

사랑in

주요 작품으로 만화잡지 〈소년챔프〉에 수년간 〈슈팅〉 연재를 시작해 한일 월드컵이 개최되던 2002년 6월에 총 29권이 완성되어 축구 만화의 돌풍을 일으킴.

〈슈팅〉 **전세훈 作**

〈설〉, 〈이코믹〉 표지 **김기혜 作**

주요 작품으로는 〈터치 앤드 터치〉, 〈엑시트〉, 〈호호호 패밀리〉, 〈설〉 등이 있고, 순정만화의
한 축을 담당하며 독자들의 많은 사랑을 받았음.

월간 〈학원〉, 〈소설 주니어〉, 〈소년조선일보〉, 〈새벗〉, 〈보물섬〉, 〈우먼센스〉, 〈직장인〉 등의 신문 잡지에 카툰 만화 연재함. 독특한 필체, 탁월한 위트와 재치로 많은 독자들에게 웃음을 선사함. 실린 작품은 많은 카툰 중의 일부임.

장승태 作

● 맞는 말씀?

▲ 만평

▲ 생각 쪼개기

일간신문에 게재한 〈무돌이〉로 애독자의 사랑을 받았음. 그 외에 다양한 신문 잡지에 위트
와 재치 넘치는 카툰을 연재해 사랑받았음.

김종두 作

▲ 만평

▲ 카툰

광주일보에서 30여 년간 〈나원참〉의 캐릭터로 애독자들의 사랑을 받았음. 그 외 다양한 신문과 잡지에 위트와 재치 넘치는 카툰으로 독자들을 즐겁게 했음.

▲ 마지막 잎새

▲ 가을 여자

일간스포츠에 〈투가리〉를 연재해 애독자들의 사랑을 받았음. 그 외 스포츠투데이, 한국일보, 매주만화 등 각종 매체에 다양한 만화를 연재함. 캐릭터 '투가리'는 연극으로 연출되어, 샐러리맨들의 애환을 그려내어 관객들의 심금을 울리기도 했음.

▲ 더위 정복

▲ 만추

▲ 더위 치료

이해광 作

▲ Power

▲ 어머니

황중환 作

▲ 파울로

▲ 대봉이

▲ 화가 아빠

동아일보에 〈386c〉를 연재하며 독자들의 열렬한 사랑을 받았음. 그 외 주간한국, 교원신문 등의 여러 매체에 위트와 재치 넘치는 카툰을 게재해 만화의 품격을 높였고, 파울로 코엘료와 《마법의 순간》을 비롯한 다양한 책을 집필하기도 했음.

맺음말

실습은 왜 필요한가

로잔느 서머슨(Rosanne Somerson) 등이 쓴 《크리에이티브란 무엇인가》에서는 디자인, 드로잉, 그리고 경영은 그게 무엇이든 실습이 가장 중요하다고 말하는데, 이는 두 가지를 의미한다. 첫 번째로 우리는 스스로 이해하기 위해 무엇인가를 해야만 한다는 것이다. 두 번째로 우리가 실제로 무엇인가를 하면 좀 더 나아질 수 있다는 것이다. 다시 말해, 뛰어난 전문가가 되려면 실습과 경험, 모두가 필요하다는 뜻이다. 교육학자 존 듀이(John Dewey)에게 경험은 모든 학습의 근원이었다. 그는 이렇게 말했다. "모든 경험은 사람들이 나중에 더 깊고 확장된 경험을 준비할 수 있게 무언가 해야 한다. 그리고 그것이야말로 경험에 있어 성장, 지속, 그리고 재구성의 진정한 의미다."

고대 그리스의 철학자 아리스토텔레스는 프로네시스(Phronesis), 즉, 실천하는 지혜를 선천적인 것으로 묘사했다. 그러나 이와 달리 이론적 지식인 에피스테메(Episteme)와 기술을 의미하는 테크네(Techne)는 배울 수도, 잊어버릴 수도 있는 것이라고 말했다. 하지만 이 세 가지 모두 실제적인 연습을 필요로 한다. 연습을 통해서 나를 닦는 것은 무언가 하고자 하는 사람에게 있어 가장 기본적인 자세라고 할 수 있다. 눈으로 보고, 머리로 익힌 뒤에 가장 중요한 것은 스스로 하고 싶은 그 내용을 몸으로 행동해 체득하며, 실천하는 것이다. 이런 과정을 통하지 않고서는 지금의 나 이상이 될 수 없다. 더 나은 나 자신을 발견하려면 필수적인 과정이 연습이다. 연습은 노력이다. 이 과정을 즐거운 마음으로 실천한다면 실패의 확률보다 성공의 확률이 높아진다. 당신이 지금 하고 있는 연습이라는 노력이 성공으로 이어지길 간절히 기원한다.

참고문헌

《공주대학교 예술만화 예술학 석사학위청구논문》, 길문섭, 2004.

《국어대사전》, 운평대문연구소, 금성출판사, 1997.

《그래픽 스토리텔링과 비주얼내레티브》, 윌 아이스너, 이재형 옮김, 비즈앤비즈, 2009.

《기호학 입문》, 숀 홀, 김진실 옮김, 비즈앤비즈, 2009.

《만화 글의 기능성 연구》, 유준상, 인하대학교 교육대학원, 2003.

《만화 내 사랑》, 박재동, 지인사, 1994.

《만화 스토리 작법》, 이창훈, 부연사, 2009.

《만화 스토리 창작의 모든 것》, 마크니스, 정아영 옮김, 다른, 2017.

《만화실기백과》, 이종현, 상지사, 1976.

《만화영상박사론》, 임청산, 대훈닷컴, 2004.

《만화영상예술학》, 임청산, 대훈닷컴, 2003.

《만화와 내러티브를 위한 인체 표현》, 윌 아이너스, 곽경신 옮김, 비즈앤비즈, 2009.

《만화와 연속예술》, 윌 아이스너, 이재형 옮김, 비즈앤비즈, 2009.

《만화의 이해》, 스콧 맥클라우드, 김낙호 옮김, 비즈앤비즈, 2008.

《만화프로테크닉》, 임청산 · 이원복 · 박기준 · 김현배 · 박세형, 다섯수레, 1991.

《서사만화개론》, 김미림 · 김용락, 범우사, 1999.

《세계의 만화 역사》, 클로드몰리테르니 · 필리프멜로, 다섯수레, 1998.

《수채화기법》, 미술도서편찬위원회, 우람, 1991.

《스토리보드 디자인》, 백승균, 태학원, 2001.

《스토리보드의 이해》, 박연웅, 상상공방, 2006.

《시나리오의 구성과 기법》, 웰스 루트, 윤계정 · 김태원 옮김, 현대미학사, 1997.

《애니메이션 작화법》, 로얄사 편집부, 로얄사, 1990.

《예원예술대학교 문화예술대학원 영상학 석사학위청구논문》, 조득필, 2010.

《원작 없는 그림들》, 강홍구, 아트북스, 2002.

《응용예술로의 만화미학》, 임청산, 대훈닷컴, 2003.

《인간의 마음을 사로잡는 스무 가지 플롯》, 로널드 B. 토비아스, 김석만 옮김, 풀빛, 2007.

《제9의 예술만화》, 프랑시스 라까생, 심상용 옮김, 하늘연못, 2000.

《카툰 풍자로 압축시킨 작은 우주》, 강일구, 초록배매직스, 2000.

《크리에이티브란 무엇인가》, 로잔느 서머슨 · 마라 L. 허마노, 브레인스토어, 2014.

《한국 만화 야사》, 박기준, (재)부천만화정보센터, 2009.

《한국 만화 통사(상)》, 손상익, 시공사, 1999.

《한국만화원형사》, 한재규, 이다미디어, 2001.

웹툰 연출(개정판)

제1판 1쇄 2018년 3월 19일
제2판 1쇄 2023년 3월 10일

지은이 조득필
펴낸이 한성주
펴낸곳 ㈜두드림미디어
책임편집 우민정
디자인 노경녀(nkn3383@naver.com)

㈜두드림미디어
등 록 2015년 3월 25일(제2022-000009호)
주 소 서울시 강서구 공항대로 219, 620호, 621호
전 화 02)333-3577
팩 스 02)6455-3477
이메일 dodreamedia@naver.com(원고 투고 및 출판 관련 문의)
카 페 https://cafe.naver.com/dodreamedia

ISBN 979-11-966048-5-1 (13600)

**책 내용에 관한 궁금증은 표지 앞날개에 있는 저자의 이메일이나
저자의 각종 SNS 연락처로 문의해주시길 바랍니다.**